U0011177

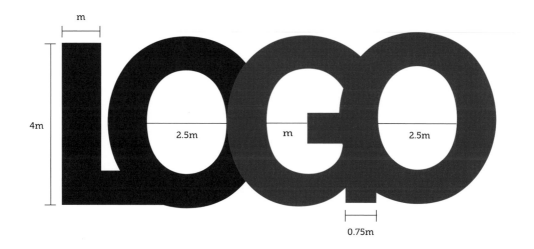

好LOGO
如何想？如何做？

做出讓人一眼愛上、再看記住的好品牌＋好識別

David Airey

吳莉君 ｜ 邱春煌 ─────譯

Contents

Part II 　　　　**設 計 的 過 程**

Part III 保持熱情活力

PRESCRIPTIVE

IMPERATIVE

PROVOCATIVE — TAGLINES

SYMBOLS

LITH

WORDS

DELIGHT

POWERFUL

SHAPE

IMAGINATION

GR

AFFECTING

NAME

MARKS

PLAN

EMOTIVE

STRATEGIC

COHESIVE

IDEAS

STATIONE

VISUAL

ASSET

ARCHITECTURE — BRAND IDENTITY

BOOKS

UNIFO

BRAND

PERCEPTION

PRINT

INTANGIBLE

ADS — TOUCHPOINTS

XPERIENCE

FLEXIBLE

TV

SENSATIO

DIRECT

SMELL

MAIL

WAYFINDIN

MOVING

EVOLVING

SIGNAGE

EF

CHANGING

OUTDOOR

DYNAMIC

ELECTRONIC

MARKETING

INDOOR

FRIE

GITAL

EMPHASIS

PRINTING

PUNCTUATION

BLIND

VOICE

WIT

TONE

CODE

ATTERN

BLUEPRINT

COLOR

CLARITY

COPYWRITING

REFERENCE

VOCAB

LANGUAGE

TRUCTURE

TRANSLATION

GUIDE

IREFRAME

STYL

URL

WEBSITE

ICONOGRAPHY

ART

EPHEMERA

MEDIA

IMAGERY

TECHN

FEELINGS

BUTTONS

ILLUSTRATION

USER EXPERIENCE

ETCHING

ASTE

PHOTOGRAPHY

USABILITY

BURINS

ENGRA

ENCY

MACRO

TOOLS

PANORAMIC

GEOMETRY

NESS

CONCEPTUAL

STOCK

前言 Introduction

誰需要品牌識別設計？地球上每間公司都需要。那誰來提供這項服務呢？就是你了，身為設計師的你。

問題是，你該如何擄獲知名大客戶的青睞？又該如何抓住業界的脈動？設計是一門不斷進化的專業領域，如果你和我一樣，那麼身為平面設計師的目標之一就是要不斷精進技巧，才能吸引到你想要的客戶。因此，持續不斷地學習和成長非常重要。

本書將和你分享我所知道有關設計品牌識別的所有訣竅，讓你不斷獲得動力及靈感；在爭取和配合客戶時，可以在了解所有資訊後，做出明智的決定。

但你知道我是誰，又有什麼理由要注意我的建議呢？

有將近十年的時間，我持續在以我名字為名的部落格davidairey.com裡分享設計專案，後來還加入logodesignlove.com和identitydesigned.com。讀者可在部落格裡一步步走過設計案的各個階段，而且不僅是我自己承攬的設計案，還可看到世界各地才華洋溢的設計師和設計工作室的案例。我特別強調以下幾個重點：如何搞定客戶、如何轉化設計大綱的細節，以及如何在客戶同意某個構想之前與他們達成共識。

如果我的谷歌流量分析（Googl Analytics）可信的話，目前我的網站每個月都有一百萬人次的網頁瀏覽量，並有成千上萬名設計師定期造訪。我的讀者告訴我，閱讀我的部落格，感覺好像他們準備走到「幕後」，加入我的設計過程一樣，而且在別的地方很難找到這樣的深入見解。他們說我的描述相當有用、頗具啟發性，他們非常感激。（我沒有付錢請他們發表這些評論，我可以保證！）

如果你搜尋最成功的設計公司和工作室的簡介，你會找到相當多設計概念完整的作品，有些範例甚至會提出一、兩個獨特另類的設計概念。不過大部份的情況是，你不太能知道設計師和客戶之間究竟發生了哪些事：如何使專案踏出正確第一步、在創造和研究設計要求之後如何產生想法、如何提出設計贏得客戶的認同等等，設計師很難獲得這些問題的詳細解答。

因此，才產生了撰寫本書的想法。

本書於2009年初版，共有十種語言的版本，其中的英文版還重刷了好幾次。經過五年的時間，在我看來，顯然有些內容應該增補。於是有了這個新版本，裡面除了添加我個人的新體驗外，也包含新貢獻者提供的新案例研究，以及從豐富的設計人才中取得的新見解。

當你讀完本書後，希望你會充分準備好走出去，贏得你的客戶，設計出你自己的品牌識別。當我展開自己的平面設計事業時，如果早知道這本書裡頭所包含的一切知識，一定可以為自己減少許多令人擔憂、焦躁難眠的夜晚。

Part I

The importance of brand identity
品牌識別的重要性

Remember the rules are made to be broken.
謹記 —— 規定的用意就是要讓人打破。

無所不在的LOGO設計！——

一天之中我們會看見多少Logo？

我們不斷受到商標轟炸，衣服標籤、慢跑鞋、電視、電腦……從早上醒來到晚上上床就寢，在我們的日常生活中，它們無所不在。

根據達哈瑪·卡爾薩（Dharma Singh Khalsa）所著《優質大腦》（*Brain Longevity*）[1]一書，美國人平均一天看到16,000則廣告、商標及標籤。

你不相信嗎？

為了證明商標在我們的日常生活中無所不在，我決定利用一個正常工作日前幾分鐘的時間，來拍攝和我互動的商標，就從早上的鬧鐘開始吧。

當我伸手按掉鬧鐘，出現在我眼前的就是Google這個字標和Chrome這個符號。它們基本上就是我醒來看到的第一樣東西，儘管我可能沒有太注意。

然後，開始囉。

[1] 《優質大腦：破天荒的醫學計畫，增進心智與記憶力》由達哈瑪·卡爾薩醫師和克麥隆·史達特（Cameron Stauth）兩人合著（紐約，大中出版社〔Grand Central Publishing〕出版，1999）。

以下這些商標依序述說了自己的小故事，讓讀者可以快速瀏覽一下我的早晨儀式，不過這些還不包括那段時間圍繞在我四周無以計數的其他商標：書報雜誌、廚房用品、其他食品、保養品，以及我衣服上的標籤。

你自己可以試試看，一天中看到的第一個Logo，不一定是在起床時看到。那現在呢？瞧瞧四周，你看見了幾個商標？

根據北歐最大的獨立研究組織SINTEF指出，2013年時，全世界有90%的資訊數據是在最近兩年產生的。[2] 由於人類現在產生如此大量的資訊，我們會發現許多彼此相似的商標，這不但對試圖在視覺上與其他品牌有所分別的公司是一個問題，也為設計師創造了機會；如果設計師有足夠的技巧，便能為這些公司製作出傑出的平面設計。

以三億公司（300million）為例，它是英國頂尖的創意設計公司之一，他們花了兩個星期的時間設計這個商標，善用負空間（Negative space），顯示出筆尖內有一根湯匙。

三億公司資深設計師凱蒂‧摩根（Katie Morgan）說：「你拿走的和你留下來的一樣重要。」

單是看到這樣一個充滿想像力的設計，就足以證明類似三億公司這樣的老牌頂尖代理商的豐功偉業，同時也是激發世界各地設計師不斷推出絕妙設計的最佳靈感來源。讓我們翻到下一章看看更多的例子。

[2] 《科學日報》，2013年5月22日，www.sciencedaily.com/releases/2013/05/130522085217.htm。

有故事的品牌——

設計師的工作就是找出品牌的故事

奢華與尊貴的聯想

奧斯頓・馬丁

拉吉攝影

為什麼建立品牌很重要？因為人們往往是根據自己所認為的價值感來選擇產品，而不是看產品的實際價值。

想想那些開英國奧斯頓・馬丁（Aston Martin）手工跑車的名流，他們就不會選擇捷克出產的斯克達（Skoda）小車。斯克達可是在歐洲多國連續受封為「年度風雲車」，只要十分之一的價格就能多跑許多里程。沒錯，斯克達是合乎邏輯的選擇，但卻是奧斯頓・馬丁才能帶動奢華與尊貴的聯想，反而因此經常奪得商機。

正確建立優質品牌後，企業就能提升產品的價值感，與客戶建立起跨越時空的關係，並持續滋養出長長久久的聯繫。

當然，如果背後有個不錯的故事可以分享，更是錦上添花，美事一樁。身為品牌設計師，你的工作便是找出那個故事，然後不著痕跡地說出來。本章接下來介紹幾個成功設計師的案例，供你做為參考。

**LOGO設計變身——
由黑翻紅的家樂氏
商標設計**

家樂氏標誌

家樂氏設計
1906

少了這個標誌就不是正牌貨！

家樂氏的創辦人威爾·凱斯·家樂（Will Keith Kellogg）發明了麥片和玉米片，引發早餐穀類加工食品全面性的改革創新，更一手打造出全世界最成功的企業王國之一。不過，如果家樂沒有這麼聰明的商業策略，今天我們就不會對這個品牌如此熟悉。

家樂所規劃的行銷活動，遠遠引領潮流之先。當其他公司還停留在黑白兩色的行銷思維時，他已將現代的四色印刷廣告應用在雜誌和廣告看板上。此外，為了讓家樂氏玉米片和其他品牌的早餐穀類加工食品有所區隔，他還堅持在所有產品外包裝上都秀出這句知名標語：「謹防假冒，少了這個標誌就不是正牌貨」！

每包家樂氏穀類加工食品的包裝正面，到今天仍印有從1906年沿用至今的註冊商標，只不過最近才換成更具設計感的紅色版本。這種始終如一的作法，多年來已在消費者心中建立起相當程度的信任感和回購意願，更奠定家樂氏做為穀類加工食品製造商領導品牌的地位。

結合兩家公司的
高識別度商標

Citi

寶拉‧雪兒設計
五芒星

「了解客戶做什麼。
了解觀眾。
能夠說明你為何用這種
方式做設計，並做好準
備，帶給客戶超乎預期
的感受。」
　　──寶拉‧雪兒

沒有商標的公司，就像個沒有臉的人

幾千年來，人們總是需要、也渴望得到社會的認同，就像農夫會在牛隻身上烙印標示所有權，或是石匠會細細刻鑿出他引以為傲的註冊商標一樣。

閉上眼睛想像一下麥當勞，請問你看到了什麼？是金色拱門嗎？對於那些品牌識別度鮮明的產品及服務，人們最先想到的是它們的識別標誌，而不是產品本身，像微軟、蘋果電腦、福特和標靶百貨（Target）都是類似的例子。就算沒有把這些商標拿給你看，你很有可能還是可以輕易想起它們的樣子。因此，雖然需要大把的行銷預算才能獲得這麼高的企業辨識度，但「秀出最好的一面」也是很重要的。

標誌設計師和五芒星工作室（Pentagram）的合夥人寶拉‧雪兒（Paula Scher），幾十年來創作出許多知名的設計作品，包括花旗、微軟、紐約公共劇院（The Public Theater）和紐約愛樂的商標及識別。你對這些商標的熟悉程度，應該和這些產品或服務不相上下，甚至有過之而無不及。

1998年春天，花旗集團（Citigroup）首次宣布，該公司將與保險業巨擘「旅行者」保險公司（Travelers）合併，那是當年全球最大的併購案。花旗集團去找了五芒星設計商標。五芒星與顧問麥可‧沃夫（Michael Wolff）攜手合作，建議將合併後的公司統一在「Citi」這四個字母下方，然後將「旅行者」的紅色雨傘標誌改造成一道圓弧，放在字母「t」的上面。（因為「t」是「旅行者」的第一個字母，加上那是少數幾個看起來很像雨傘把手的字母。）

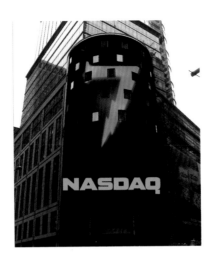

書出了沒？
瞥一眼馬上知道！

哈利波特第7集

id29創意設計公司設計
設計師兼藝術總監：朵巴托
創意總監：麥可・法倫
2007
展示於紐約時代廣場

這項建議起初遇到阻力，認為這不是一個適合全集團的解決方案，不過在商標推出五年之後，朗濤品牌諮詢公司（Landor Associates）主持了一次品牌識別分析，並提出結論，認為「Citi」這個商標已經具有品牌知名度的水準，最適合用來代表該集團的所有業務。

萬眾矚目的焦點

到2008年夏季為止，羅琳的《哈利波特》系列小說已賣出超過四億本，並翻譯成67種語言在全球發行。因此當紐約的創意設計公司「id29」在2007年雀屏中選，為第七集完結篇規劃宣傳活動及相關識別元素時，他們的作品絕對是萬眾（甚至是「億」眾）矚目的焦點。

「id29」的負責人兼設計總監朵巴托（Dough Bartow）說：「我們以一個版型元素為中心點，想出一套別具特色的宣傳美學，讓它可以應用在各種不同媒體上，從要打樣印刷的海報和書籤到多媒體及線上應用等，都能揮灑自如。」

說得很有道理，想想時代廣場的車水馬龍，多數人經過時根本沒有時間細看廣告看板的內容，因此符號在這裡會更加適合。用一個簡單的標誌來代表整個宣傳活動，就能讓人們即便只瞥一眼，也能知道這本新書上市的消息。「結果真是不同凡響，」巴托表示，「《哈利波特 — 死神的聖物》於上市後的24小時內，在美國就賣出了830萬本！」

英國皇家花園

望月公司設計
設計師：
理查·蒙恩、
西瑞·韋伯、
安迪·洛克
1996

望月公司在提出最後的
設計之前，淘汰過無數
構想，這張草圖只是其
中的十幾分之一。
「打從一開始，我們就
想用葉子做出皇冠的形
狀，我們也試過其他一
些不錯的構想，而且符
合設計大綱的條件。但
是我們發現，那些構想
都太老套了，所以全部
放棄，帶著我們最後提
出的商標往前衝。」
——理查·蒙恩
整個專案合約包括地圖
與路標的製作、裝置和
維護，費用略超過兩百
萬英鎊，望月公司可以
拿到其中的10%。

除非女王首肯才行

位於倫敦的望月品牌溝通顧問公司（Moon
Brand）設計了皇家花園的標誌，不過必須得到女
王陛下批准，才能拍板定案。

望月公司的負責人理查·蒙恩（Richard Moon）
說：「我們在這個標誌中選用的樹葉圖案，是在皇
家花園裡所發現的英國本土樹種。」

這個標誌應用花園獨有的敘事——也就是這種特別的樹葉——來象徵整座皇
家花園，並將花園形貌與英國皇冠之間的關係巧妙融匯成一個圖案，清楚呈
現貫穿整個專案的概念。在長達一年的專案設計過程中，這種清楚明瞭的風
格一直發揮作用，最後除了交出嶄新的識別標誌外，也針對將會安置在每座
皇家公園裡的地圖、地圖告示板和路標等等，提出構想。

原本望月公司得到的消息是，要等女王批准可能得等上好幾個月，但不到
24小時，女王便欣然同意了。

跨越疆界的符號

如果要將產品推上國際舞台，你的品牌得會「說」多國語言才行。幸運的是，辨識度高的符號不需要翻譯就能一目了然。縱然有文化和語言的差異，符號卻能幫助企業跨越這些障礙在國際市場上大顯身手，並能在各類型媒體上維持品牌的一致性。

舉例來說，國際品牌設計公司邦群（Bunch）的設計師以「伯利恆之星」（Star of Bethlehem）為靈感設計出一個七角星圖，做為這間全新落成的兩層樓酒吧——貝斯納格林之星（Star of Bethnal Green, SoBG）的標誌，2008年在倫敦貝斯納格林區中心隆重開幕。這個費盡心思得來的圖案，有呼應酒吧名稱和老闆大名羅伯・史達（Rob Star）的寓意，因此整間店從便條紙到玻璃杯上都看得到。

各式草圖與完稿

貝斯納格林之星

邦群設計，2008
更新修正，2010

「我們通常會向客戶提
出兩種不同的方向，
然後決定其中一個，接
著就全力設計。」
——丹尼斯・柯瓦奇

邦群的創意總監丹尼斯‧柯瓦奇（Denis Kovac）說，這個符號必須是某種隱微的星形，因此設計團隊開始針對傳統的五角星圖樣絞盡腦汁，但立刻就發現這樣的圖案太過普通，毫無特色。

「我們認為五角星總是讓人聯想到國旗、共產主義和異教徒儀式，」柯瓦奇說：「羅伯在『慕雷歐佛俱樂部之夜』（Mulletover club night）已經擁有一大群追隨者，不禁讓人聯想到『追星』一詞。他希望這間酒吧能成為貝斯納格林區的閃耀之星，遠近馳名、吸引人潮。這顆伯利恆之星有七個角及一條長長的尾巴，頗有一飛沖天的氣勢。」

柯瓦奇和他的設計團隊製作出許多可能的變化圖案，但最後雀屏中選的卻是一個以粗線條為輪廓的星形圖，簡單、俐落。它不僅設計亮眼，更可做為樣板，搭配各種主題應用修改。

邦群將這個多變化的星符應用在瓶罐、食品、DJ器材設備以及文具等許多地方。在酒吧裡，玻璃杯蝕刻上最簡潔的星符，網印壁紙上則是相同的手繪圖案。

邦群的專案是一個典型的多樣性設計概念。在設計品牌識別時，你必須經常問問自己：你的標誌是否可以應用於各種不同媒體上。

這顆長尾巴星星可以變成插圖，創造出代表不同月份的藝術品。這個構想用了差不多一年，所有插圖都由邦群公司在內部完成。

識別設計做為語言的一部分

Believe in是位於英國艾克塞特郡（Exeter）的一家設計工作室，它為阿曼達馬斯登（Amanda Marsden）創造了一個文字商標和客製化字體；阿曼達馬斯登位於英國德文郡（Devon），是一家髮型設計沙龍和SPA。設計師從設計好的文字商標中抽出最前面兩個字母，代表客戶的縮寫，並以「am」這個字創造出當代版的花押字組合。

amanda marsden：

am：

現代極簡主義風格

阿曼達馬斯登商標字體

Believe in設計工作室設計
2013

「am」這個字母後來被併入各種詞彙中，用來宣傳阿曼達馬斯登的服務，例如「am：beautiful（漂亮）」、「am：relaxed（放鬆）」、「am：gifted（有天份的）」卡（如次頁圖）等等。

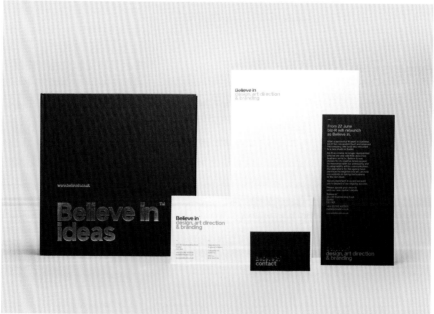

Believe in運用這種為品牌命名的彈性做法，來設計自家工作室的視覺識別，效果不錯。

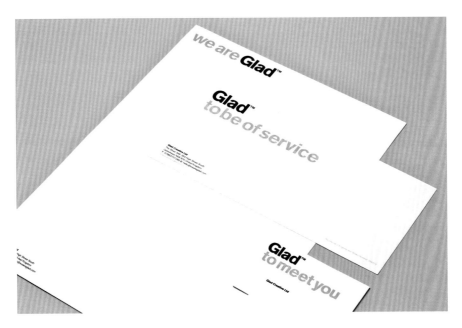

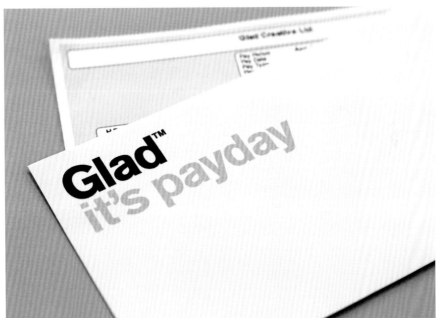

Glad（「高興、樂意」的意思）是另一個擁有彈性品牌名稱的工作室，位於英格蘭的達倫（Durham）。

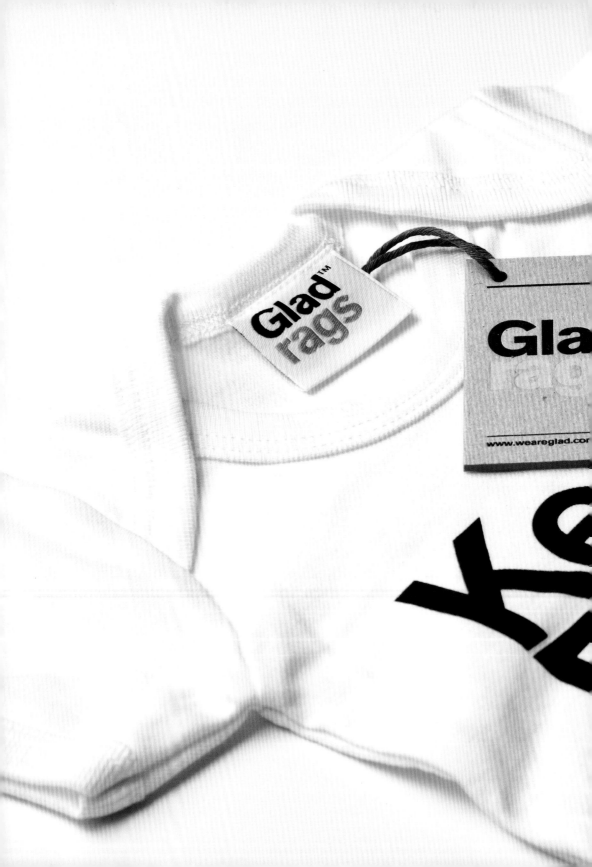

1.
Cystic Fibrosis killing thousands and carried in the genes of millions – help us search for a cure

2.
Cystic Fibrosis a fight we must win

3.
Cystic Fibrosis a sticky, painful, suffocating condition

4.
Cystic Fibrosis cutting lives in half

5.
Cystic Fibrosis beatable

6.
Cystic Fibrosis not going to stop me

7.
Cystic Fibrosis invisible. But not invincible

8.
Cystic Fibrosis the reason I run

9.
Cystic Fibrosis a race we must win

10.
Cystic Fibrosis worth a minute of your time

11.
Cystic Fibrosis crying out for a cure

1. 囊狀纖維化正在殺死成千上萬的病人，而且有數百萬人帶有這種基因──請幫助我們尋求治療
2. 囊狀纖維化是我們必須打贏的一場仗
3. 囊狀纖維化是一種頑強、痛苦、令人窒息的病症
4. 囊狀纖維化會減少一半壽命
5. 囊狀纖維化可以戰勝
6. 囊狀纖維化不會阻止我
7. 囊狀纖維化看不見但並非打不敗
8. 囊狀纖維化是我跑步的原因
9. 囊狀纖維化是我們必須贏的一場賽跑
10. 囊狀纖維化值得花你一分鐘的時間去了解
11. 囊狀纖維化迫切需要治療

Cystic Fibrosis why we're having our big cake bake

Our big cake bake is at:

On:

Time:

Contact:

cysticfibrosis.org.uk

Cystic Fibrosis beatable

cysticfibrosis.org.uk

Cystic Fibrosis killing thousands and carried in the genes of millions – help us search for a cure

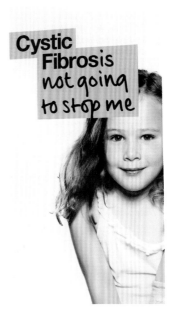

Cystic Fibrosis not going to stop me

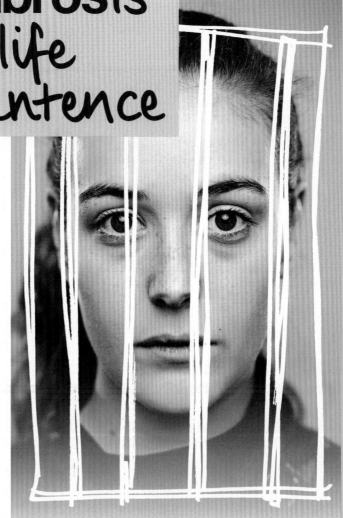

Cystic Fibrosis
a life sentence

40

**Around half of
people with cystic
fibrosis will not live
to celebrate their
40th birthday**

You can't catch cystic
fibrosis – it's a genetic
condition you're born with –
and there's currently no cure.

More than two million people
carry the faulty gene that
causes cystic fibrosis, most
without knowing it.

It's why we must develop
better treatments and,
ultimately, a cure. Because
it *is* beatable.

Please help us.

cysticfibrosis.org.uk /donate

© Cystic Fibrosis Trust 2013. Registered as a charity in England and Wales
(1079049) and in Scotland (SC040196). A company limited by guarantee,
registered in England and Wales number 388213. Photo posed by model,
© Joan Vicent Cantó Roig /E+/Getty Images. Printed using sustainable
materials. Please recycle.

2012年，位於倫敦的強生・班克斯設計公司（Johnson Banks），開始依循類似的語言學路線，為囊狀纖維化基金會（Cystic Fibrosis Trust）設計一個「充滿活力」的識別。強生・班克斯設計公司表示：「我們建議這家慈善機構，應該用一連串的聲明來激活他們名稱中的『is』（「是」的意思），這樣就能強迫它不斷解釋該機構是什麼單位，做些什麼，以及它們為什麼會出現在這裡。」

重新思考品牌識別的重要性

不論公平與否，我們經常會以書封來決定一本書，這就是為什麼服務或產品的感官價值通常會大於實際價值。不斷看到相同的視覺識別，可以建立信任感，信任感則能讓客戶不斷回流。商標可以讓人們記得他們與公司的交易經驗，就好比把一張臉和一個名字擺在一起。

在與客戶進行最初討論時，你應該強調這些重點，把選擇你做為他們設計師的重要性講清楚、說明白。

平面設計的要素 ——

簡單、親切、耐久、獨特、令人難忘、搭配性高

只看一眼就能認出！

聯邦快遞

林敦 · 立德設計
1994

任何人都會設計商標，但不是每個人都能設計出適合的商標。成功的設計或許符合設計大綱裡所設定的目標，但真正令人稱羨的平面設計，應該具備簡單、親切、耐久、獨特、令人難忘、搭配性高等特質。

這麼多要求看起來似乎是一項艱難的任務，它的確不容易。不過要記住，不管在任何創意圈，你都要先了解規則，才有辦法打破它們。米其林的星級主廚可不會憑空亂配食材。他會找到一個經過千錘百鍊的食譜，加以改造，創造出自己的招牌菜。為公司打造視覺識別也可套用這一招。形象識別的基本要素就是食譜上的食材，所以，現在就讓我們先一一把它們看仔細，然後你才能走出去，贏得自己的獎項。

盡量簡單

最簡單的解決方案，通常最有效。為什麼呢？因為一個簡單的商標有助於符合平面設計的大多數其他要求。

簡單也讓設計更符合各種變化。採用極簡主義作法，可以讓你的商標應用於各種媒介，例如名片、廣告看板、徽章、甚至一個小小的網站圖示等等。

設計越簡單越好記

英國衛生署

望月品牌公司設計
理查．蒙恩設計
1990

「英國衛生署的商標已
經普遍到大多數人都記
不得有什麼時候看不到
它。更重要的是，它還
可以繼續成長，因為根
本沒人相信這個商標有
經過『設計』，大家都
認為它就是經年累月自
然演化出來的。不過無
論如何，這的確是一個
聰明的設計案例。」
──理查．蒙恩

簡單也讓你的設計更容易被一眼認出，因此更有機會獲得持久、永恆的特性。想想看大企業的商標，例如三菱、三星、聯邦快遞（FedEx）、英國廣播公司（BBC）等等，他們的商標簡單，因此更容易認出。

簡單也有助於讓人們記住你的設計。想想我們的記憶力是如何運作的：以「蒙娜麗莎的微笑」為例，記住一個簡單的細節（她的神祕微笑），比記住五個細節，包括她的服裝、她的手怎麼擺、她眼睛的顏色、她的背景是什麼、還有這幅畫是誰畫的（達文西，這你總記得吧？）等等，要來得容易多了。這麼說吧：如果有人請你畫出麥當勞的商標和蒙娜麗莎，你認為畫哪一個會比較精準呢？

再來看一個不同的例子。

英國衛生署（NHS）商標是英國最常見的商標之一，2000年時英國政府甚至明定政策，將其做為英國醫療保健系統的代表標誌。

這個商標最早是在1990年由望月品牌溝通顧問公司（Moon Brand）所設計，以一個簡單、乾淨的彩色方框為底，搭配俐落的字體處理。這個設計近二十年來從未改變，就是成功的例證。

望月品牌公司經理理查．蒙恩（Richard Moon）說：「我們故意讓這個設計簡單，有三個理由：容易完成、儘可能持久並且不讓英國新聞媒體發現（他們經常將這類識別計畫視為揮霍公帑）。經由衛生署自己的認知，採用這個傑出、容易使用的品牌計劃，節省了數千萬英鎊。」

遇見可愛的
夏威夷女郎

夏威夷航空公司

林敦・立德設計
1993

增加關聯性

你設計的任何商標,都必須適用於其所識別的公司。如果想為律師設計,就需要拋棄有趣的方式。如果你想為某個冬季假期電視節目設計,就不能放進海灘球。如果你想為某個癌症機構設計,那你明顯不能使用笑臉。我可以繼續不斷講下去,不過我想你應該已經知道我要說什麼了。

你的設計必須與你的客戶、他們的行業以及你的目標觀眾相關。要加強這幾個面向,需要深入研究,但投資的時間是值得的。如果沒有充分了解客戶的情況,那你就不能期待成功製作出一個設計,使你的客戶與最接近的競爭者有所區別。

但請記住,商標不一定得實際顯示出某家公司在做什麼。舉例來說,BMW的商標不是一部車,夏威夷航空公司(Hawaiian Airlines)也不是一架飛機,但兩個商標不但和競爭者有所區別,也和他們的領域保持關聯性。

溫哥華的搞怪實驗室(SmashLAB)為新奇高爾夫球具公司(Sinkit)找到一個精采貼切的品牌名稱和相關設計,Sinkit是一種協助高爾夫球員練習推桿技術的工具。

充滿巧思的有趣商標

新奇高爾夫球具公司

搞怪實驗室設計
2005
創意總監:
艾瑞克・卡雅魯歐托
設計師:彼得・皮門托

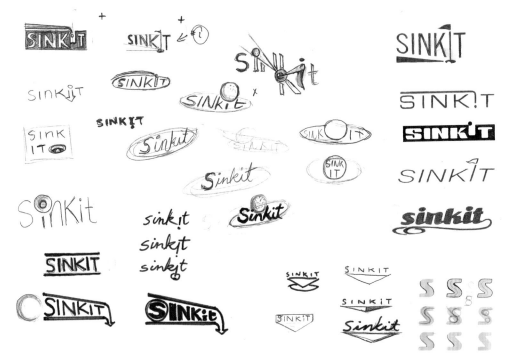

搞怪實驗室的艾瑞克·卡雅魯歐托（Eric Karjaluoto）說：「要了解這個商標，有一點很重要，就是要從它的來龍去脈去思考。我們的看法是，這是一個貨真價實的高爾夫球輔助器，跟奢侈品剛好相反，這點主導了我們的設計過程。我們感覺，很少人會承認自己有這項工具，大多數人應該只會在私人場所使用。事實上，我們認為這項產品很可能是某人開玩笑買下的，要送給推桿有問題的朋友當物。因此，我們集中火力，大力宣傳『為你的推桿做急救』。」

這是一個具有改造性的方向，因為它讓搞怪實驗室可以運用一些在大多數高爾夫球店不會看到的手法和顏色。這個識別帶有幾分醫療設計的風格：半透明的紙材、極簡的外貌，還有紅白配色。基於產品本身的性質，加上它是市場上的新面孔，搞怪實驗室希望讓它從傳統的高爾夫球包裝中脫穎而出。

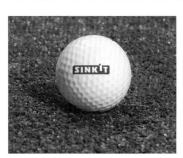

艾瑞克指出：「這個商標本身，有些技術上的挑戰和它的造字有關。你必須把它唸成『sink』『it』它，而不能錯讀成『sin』『kit』。為了避免出現這種情況，我們把字母『i』往上提，然後在那個小點上下功夫，讓它變成一顆就快掉進洞裡的高爾夫球。營造出一種勝利在望的興奮感，激起觀眾的欲望，想要看到球真得進洞。」

如果運用得宜，負空間也可以傳達出鮮明的印象。上面這個花押字「HE」，是2009年我提給法國酒商翁希耶哈特（Henri Ehrhart）的兩款設計之一。

2008年，加拿大亞伯達省的塞亞設計公司（Siah Design）創辦人約書亞・喬斯特（Josiah Jost），與當地的以德電氣公司（Ed's Electric）合作，設計一個新商標。喬斯特設計出的商標不僅相關，還以漂亮的手法運用了負空間的效果，讓大多數人看過後都不會輕易忘記。

位於倫敦的愛可設計工作室（ico）為多芬廣場（Dolphin Square）的集合公寓打造了一個好範例，說明看不見的東西就跟看得見的東西一樣重要。

望月品牌公司的另一個作品，是下面這個為遠景資本公司（Vision Capital）所設計的商標，也是品牌識別設計必須具備相關性的一個典範。在著手進行創意設計之前與客戶廣泛討論的過程中，望月的品牌設計師發現，遠景資本公司處理的不光是資本，同時也以相當有技巧的方式購買公司的投資組合，為投資人籌款，因此他們決定將焦點擺在這個「不只是」的想法上。

這個商標成品便巧妙傳達出這樣的概念：將字母「V」的尖端轉向字母「C」，變成「大於」符號，觀看者就能輕易地將這個商標解讀成「大於（或多於）資本」，同時亦清楚標示出該公司名稱字首英文字母的縮寫。

金融市場通常給人沉悶無聊的刻板印象，不過這絕不表示在設計相關商標時，不能以活潑又饒富意涵的方式進行。

活潑又饒富意涵的
巧思

遠景資本公司

望月品牌公司設計
設計師：彼得‧狄恩
2007

VANDERBILT
UNIVERSITY

**融入品牌的
重要元素**

范德堡大學

馬科姆葛瑞爾設計公司
設計
2002

「在所有的商標設計案
裡，最難取悅的麻煩人
物，應該都是負責創造
商標的那位設計師。這
是一項挑戰，因為這件
作品必須讓人牢牢記
住，還要盡可能不受時
間影響。我從來不想趕
流行。我想設定標準，
不從流俗。」

——馬科姆．葛瑞爾

如此優雅的設計，肯定
是經過無數次嘗試和幕
後探索。

融入傳統

針對商標設計和品牌識別，最好能
將潮流留給時尚業。潮流跟風一樣
吹來又吹去，所以請勿將大量時間
和大把銀子投入馬上會過時的設
計。可長可久的設計才是王道！商
標應該跟其所代表的企業一樣長命
持久。雖然過一段時間後可能會稍
做修改，增加一些新鮮感，但主要
概念應該維持不變。

美國羅德島的馬科姆・葛瑞爾設計公司（Malcolm Grear Designers），
為美國田納西州的范德堡大學（Vanderbilt University）設計視覺識別，
把和該校有關的兩個符號——橡樹葉（代表力量和堅定）和橡實（代表知識
的種子）——結合起來。這些元素也反映出該校校園花草如茵，猶如植物園
的現貌。

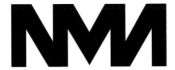

融入品牌的
重要元素

NMA報紙行銷公司

某人設計公司設計
設計創意總監：大衛・羅
2003

「我們提供客戶三個不同
的選項，因為這是一個非
常豐富的領域，我們無法
下定決心，所以請客戶幫
點小忙。」
——西蒙・曼奇普，
某人設計公司共同創辦人

獨樹一幟

所謂傑出的設計，可以輕易與其他設計區隔開來，須具有獨特的性質或風格，並能精確描繪出客戶的經營觀點。

最好的策略是一開始先聚焦於可高度辨識的設計上，光是線條或輪廓就可讓人立即認出。使用黑白色作業，能幫助你創造更多特殊的標誌，因為這樣的對比強調的是外形和概念。色彩的重要性則放到設計的形狀和形式之後。

位於倫敦的「某人設計公司」（SomeOne）專精於打造新品牌及重新包裝，他們為報紙行銷公司（NMA）設計兩款吸睛商標。第一款是利用三個縮寫字母組成的花押字，看起來好像是相當簡單的設計：只是一系列三組上、下筆劃而已。好吧，坦白說的確不只如此，光是提出這個概念就是個挑戰，但這個標誌大膽、簡單、具有相關性。最重要的是，它獨樹一格，讓看過的人不會輕易忘記。

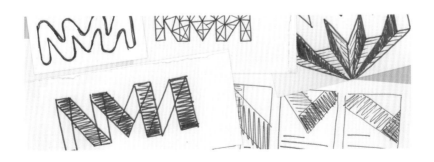

用紙筆做實驗比在螢幕上點來點去快多了。等到主設計的構想成形，就可以開始玩色彩和玩風格。

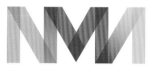

AWARDS for NATIONAL
NEWSPAPER ADVERTISING

醒目的標誌
總是相當簡單

ANNAs全國新聞廣告獎

某人設計公司設計
設計創意總監：大衛‧羅
2006

某人設計公司的西蒙‧曼奇普說：「NMA報紙行銷公司是一個有趣的品牌，因為它占據了一個奇妙的位置。它的出資者是由報業老闆組成的一個集團，目的是要向市場行銷公司宣傳，報紙可以提供有效的途徑，幫助它們和全國閱聽眾建立更好的聯繫、接觸和對話。所以，它是一個在公開場域裡運作的企業對企業（B2B）品牌。這類B2B的設計通常都是深藍色、無趣、很難引發討論──我們想要逆向飛翔。」

某人設計公司打造的另一個商標識別，是一個頗具風格的「打開報紙」圖案，外形如英文字母「A」，客戶是「全國新聞廣告獎」（ANNAs）。使用黑白色作業效果相當不錯。有注意到我輕而易舉就能描述出來嗎？那是因為醒目的標誌幾乎總是相當簡單，所以它們可以被輕易地描述出來。

下面這些是為2010年的年度主題獎所做的接觸點（touchpoint）設計。

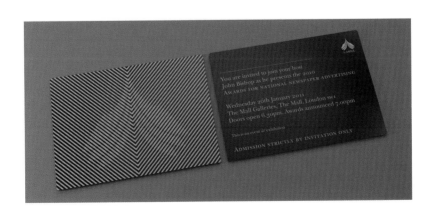

Judges'
Classics

Great newspaper advertising didn't start in 2005. That's why this section showcases the 12 judges' favourite ads from the last decade or so. Here you'll find some of the most instantly recognisable and career-making newspaper ads and the fruit of some of the most talented creatives in their field. Each judge has added their take on their classic choice, as either by way of reference or by sparking a chain of thought, these ads are here to help.

TIME. OUR MOST PRECIOUS COMMODITY.
YET NEWSPAPER READERS HAPPILY SPEND,
on average, forty-seven minutes every day with
their favourite title. So invest time in crafting
your ad, and they'll be predisposed to spending
their money, too. Fact is a humble press
advertisement can change the course of history.
For a country or a brand. A well-crafted line
working in harmony with a striking visual,
can create the most extraordinary results:
from influencing a change of government to
selling toilet cleaner. So if you aspire to creative
excellence, you'd be wise to spend some
valuable time inside this annual. The 2010
Awards for National Newspaper
Advertising. Judged by creative
people, awarded to creative people.

The ANNAs

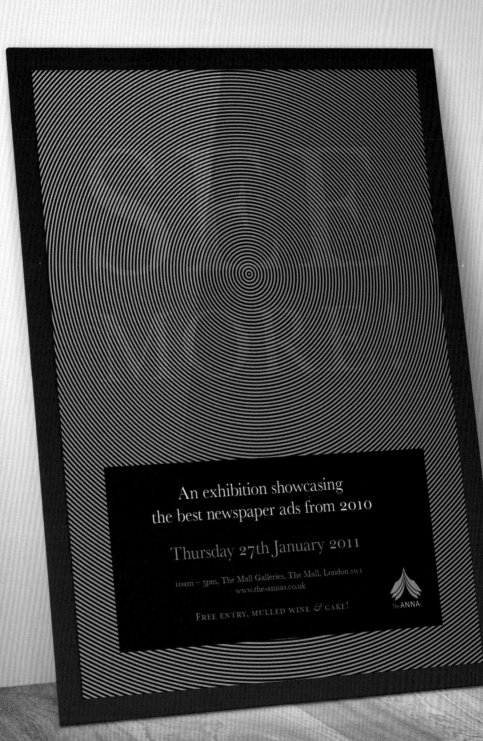

An exhibition showcasing
the best newspaper ads from 2010

Thursday 27th January 2011

10am – 5pm, The Mall Galleries, The Mall, London SW1
www.the-annas.co.uk

FREE ENTRY, MULLED WINE & CAKE!

The ANNAs

在另一個範例中，英國設計公司尼多（nido）巧妙地將「Talkmore」中熟悉的兩個字母「a」和「e」轉變成英文中的單引號。這個處理手法相當高明，將該手機及手機配件批發商的公司名稱與業別結合起來。注意到了為何大多數作品都是先以黑白設計，然後才加入少許顏色嗎？因為這樣可以讓觀看者注意字母轉變成語言符號，頗有畫龍點睛之妙！這個典型的範例，顯示文字不一定是硬梆梆的毫無生氣。

注意字母變成語言符號

拓客公司

尼多公司設計
2001

過目不忘

傑出的平面設計讓觀看者過目不忘。舉例來說，想想看，當一輛公車呼嘯前進時，車內的乘客從車窗望出，瞧見一面廣告看板。或者，行人抬頭時，看見一部車身印有品牌的卡車從面前疾駛而過。經常發生的情況是，剎那間的一眼，就足以讓你留下印象。

但你要如何找出平面設計的吸睛元素呢？當你坐在製圖桌前，想想讓你印象最深刻的商標，或許會有幫助。為什麼這些商標會烙印在你的腦海裡？這個作法也有助於限制你花在每個草稿想法上的時間，花30秒試試看。否則，你怎麼能期待觀看者瞄一眼就能記住？你希望留給觀看者對客戶品牌識別的經驗，應該是他們下次看到的那一瞬間，就能想起這個商標。

馬科姆‧葛瑞爾設計公司和新貝德福鯨魚博物館（New Bedford Whaling Museum）配合，設計他們的品牌識別。該博物館是全美致力於美國捕鯨業歷史的最大型博物館，過去船隻控制商業貿易及捕鯨。將船帆和鯨魚的尾鰭結合起來，並巧妙利用負空間，成品反映出「在航海時代捕鯨」的概念。

NEW BEDFORD
WHALING
MUSEUM

**結合船帆和
鯨魚的尾鰭**

新貝德福鯨魚博物館

馬科姆·葛瑞爾設計公司設計
2005

往小處想

無論你有多想看到自己的設計作品占滿整面廣告看板，請別忘記，你的設計可能也會應用在更小（但更實用）的物件上，例如拉鍊鉤或衣服標籤等。客戶通常都偏好適用於各種情況的商標，也會提出實用的要求，因為這能替他們省下一大筆印刷成本、品牌形象包裝會議、可能必須重新設計或其他等等的費用。

在設計一個多用途產品時，簡單才是王道。理想上，你的設計應該可以適用於最小約一吋的大小上，而且無損細節。唯一的方法就是盡量保持簡單，如此一來，也能增加你構思出永恆作品的機會。

勇往直前的力量

速Go衣

重思溝通公司設計
創意總監：
易安・葛拉斯
克里斯・史泰博
設計師：南西・吳
2007

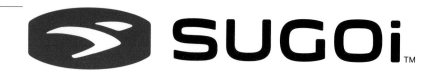

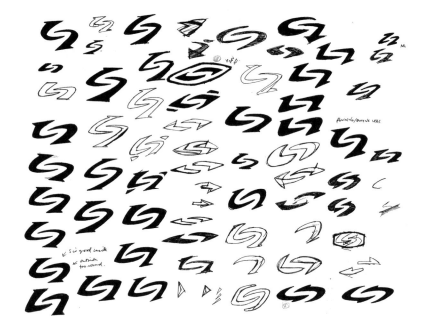

加拿大卑詩省溫哥華設計師南西・吳（Nancy Wu），為一間成立二十年的專業單車服裝公司速Go衣（Sugoi Context）提出這個品牌識別。多年來，品牌已經發展到涵蓋慢跑和三項鐵人運動員，所以該公司有意修改圖像，朝向積極生活方式的品牌。

這個商標是一個頗具風格的「S」形圖示，象徵「勇往直前，將品牌的動能傳達出去，同時代表發自內部的核心力量。」南西如此表示。

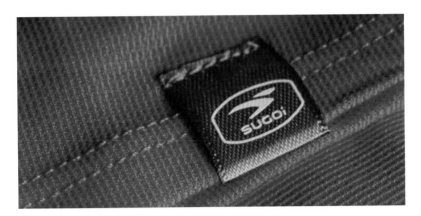

聚焦於單一事物

脫穎而出的平面設計，讓它突出的經常只有一個特色。沒錯，只有一個，不是兩、三或四個。你要讓客戶只記得你設計的一樣東西。如先前說過，你的客戶不會花一大堆時間研究商標。通常他們只瞧一眼，然後便轉身離去。

在2008年，法國不動產展示會（French Property Exhibition）的商標需要修改。這個展示會是大英國協最大型的不動產展示會，對法國房屋有興趣的人可以來參觀。位於英國的法國不動產出版社《法國不動產新聞》（French Property News）負責籌劃展示會，公司主管認為原來的商標不再適用，因為它讓人聯想到法國小酒館，而不是重要的展示會。斜角的筆觸挪用法國的三種顏色，形式感覺有些輕佻。

重新設計商標的重責大任，落到住在英國的設計師羅依‧史密斯（Roy Smith）身上。

史密斯說：「我嘗試畫過各種方向的草圖，這是『概念化過程』（Conceptualization process）的一個重要部分。法國國旗、屋頂、活動百葉窗等等，都具有法國風格的圖像。」

他最後一個概念利用法國國旗，但聚焦於不動產的一個相關特徵──打開的門，歡迎大家進來參觀。

LOGO設計變身

從輕挑小酒館到端莊的大門

法國不動產展示會

羅依‧史密斯設計
2008
舊商標（左）和史密斯設計的新商標（右）

「這個新設計是從法國紅藍白三色演變而來，可以解釋成打開的百葉窗或大門，很有技巧地歡迎訪客的到來，看起來也和展板相似，」史密斯說。「有了三種不同的線條後，我決定使用配置均勻的全大寫未來體一般字型（Avenir Regular），讓它與圖案部分簡潔的線條切齊。」

──羅依‧史密斯

這個新商標同時擁有法國風格及不動產特徵。

真是高明！

羅依本可將其他標誌加入到設計內，或許是艾菲爾鐵塔之類的東西。畢竟，大家會毫不猶豫地將艾菲爾鐵塔和法國畫上等號。但觀看者會被迫考慮一個不必要的元素，讓這個設計給人的印象反而比較沒那麼深刻。

設計的七個要素

我們討論過平面設計不可或缺的幾個要項，也觀賞過數個佐證的出色範例。這些要素你現在還記得幾個呢？由於它們不像傑出的小型黑白設計那麼容易讓人記住，所以我們重新整理如下：

● 盡量簡單：

最簡單的解決方法，通常也最有效。為什麼？因為一個簡單的商標有助於因應平面設計大多數其他要求。

● 增加關聯性：

　　你設計的任何商標都必須適用於其所識別的業務性質。舉例來說，儘管你可能想用一個有趣的設計，讓大家都開心，但這個作法不適合用在像是殯葬這類業務上。

● 融入傳統：

　　潮流和風一樣吹來吹去。但在設計品牌識別時，千萬不要將大量的時間和金錢，投入馬上就可能會變得落伍的設計方向上。

● 獨樹一幟：

　　首先聚焦於一個可以辨識的設計上，只要瞧見它的外形或輪廓即可認出。

● 過目不忘：

　　要讓人留下印象，經常只有瞧一眼的短短瞬間而已。你要讓你的觀看者看過商標後就記住，下次一看見，馬上就回想起來。

● 往小處想：

　　你的設計理想上最小為一吋，但不會損失細節，以便做許多不同的應用。

● 聚焦於單一事物：

　　只要併入一個特色，讓你的設計突出，就是這樣。只要一個，不是兩個、三個或四個。

謹記──規定的用意就是要讓人打破

嚴格遵守創作平面設計的規定，你就會有更多機會製作出永恆、持久的商標，讓你的客戶嘖嘖讚嘆。但你可以做得更多嗎？每次都需要謹守規定嗎？請記住，規定的設立目的就是要讓人打破。你可以自行決定開創新領域，打破疆界，製作出類拔萃的設計。結果是否成功顯然有待分曉，但你會在很短的時間內學到很多東西，就算有出錯的可能，也是專屬你自己的獨門經驗。

Part II

The process of design
設計的過程

Always remember that you're being hired
because you're the expert.

謹記 —— 你被聘用，因為你是專家。

打基礎——

清楚了解客戶的想法和要求

在設計過程的某個時刻，你可能會覺得自己在給客戶上設計課；不過，首先你得了解你的客戶。如果不知道客戶業務的詳細內容、他想要品牌識別的理由、對過程的期望、最終的設計成果……你可能無法成功。

蒐集這些細節，需要花費不少時間，以及一些耐心，尤其是當你急於想從有趣的地方切入——進行設計。但是如果你在初期吝於投入這些必要的時間及精力，就一頭栽入設計作業，你可能無法完全滿足客戶的需求。

不要焦慮

幾乎任何設計專案一開始，你、客戶或你們兩人，可能會感到有些焦慮。那是因為客戶和設計師之間總是很難磨合，任何有點經驗的設計師都知道。

對你來說，你需要慎選客戶，就好像客戶經常小心翼翼地挑選設計師一樣。

我經常會收到這樣的 e-mail：

「我需要一個商標。我很清楚自己要什麼。我只是需要一個設計師把它做出來。」

事實正好相反，這種人不需要設計師。她自己就是設計師。她需要的是一個會操作電腦軟體的人。找一個這樣的人，她可以省下很多錢。

謹記：你被聘用，因為你是專家。客戶不應該越俎代庖，告訴你什麼該做、什麼不該做。他應該放心讓你去進行你最拿手的事——設計平面品牌識別。

如果你對這樣的關係感到不自在，絕對要找個方式和客戶談談，清楚了解客戶的想法和要求，沒有什麼比開誠佈公的溝通更有幫助了。

設計自家公司的品牌識別，大多數客戶在過程中會感到相當焦慮。他們將想法視為風險，而不是守護自家資產的方式。所以當你們的討論愈來愈深入時，你應該使客戶感到更自在。那可能是他們第一次執行品牌識別專案，你可以自行決定是否要告訴他們設計過程會相當平順。

使用設計大綱

不過，了解客戶的動機、讓他們放心可能還不夠。雖然你不是心理學家，但應該知道，首先必須針對客戶的需求和欲望，進行非常明確的往返問答。接著，將這些資訊轉化成設計大綱，將你和客戶的期望反映在專案裡。

設計大綱扮演主導角色，將你和客戶逐漸引導到有效的結果。過程當中可能會出現一些絆腳石，例如客戶不同意你做的決定。此時，你可以回到大綱細節，來支持你的論點。

這並不是說，你不需要因為意見不同而變更設計；畢竟，你還是得迎合客戶。不過設計大綱的存在，可以提供你們具體的理由，以便在整個設計過程中做出更適合的決定。

有幾個方式可以讓你從客戶那裡得到許多資訊，包括電話、視訊會議、親自拜訪、使用e-mail等等。我發現，對我的許多客戶，利用線上問卷或e-mail方式來提問，相當有用。對於其他人，我覺得可能需要更多的面對面溝通。最重要的是，你能盡量在設計過程初期即取得相關資訊。

蒐集初步資訊

提出深度問題之前，你可能需要注意以下基本資訊：
● 客戶名稱
● 公司名稱
● 電話號碼
● 郵寄地址
● 網站
● 成立時間
● 客戶職務

提出更多細節

一份完整設計簡報的重點在於你提出什麼樣的問題。取得這些資訊不難，只要開口問即可。

接著我建議提出幾個問題做為開端。在擬定問題的同時，務必記得各行各業以及每家公司的需求可能都不太一樣，需多加留意。

企業摘要

賣些什麼？

賣給誰？

價格多少？

專案摘要

設計新識別的目標是什麼？

你希望能傳達出怎樣的特殊設計？

你這邊將由誰負責這個專案？會有其他外部合夥人或經銷公司參與嗎？如果有的話，會以何種方式參與？

推動這項專案的動機是什麼？

我需何時完成設計工作？為什麼？

你的顧慮是什麼？你覺得哪裡會出錯嗎？

貴公司是否有任何因素可能讓這項專案進行得更容易或更困難？

你的預算範圍？

你跟多少位設計師談過這案子？預計何時做出決定？

決策者速記

上述問題裡，有一個是和客戶端的專案負責人有關。這點很重要，因為你想知道在專案過程中，你是否能直接和決策者交涉。決策者就是最後能對公司的品牌識別拍板定案的那個人或委員會。在蒐集資訊的階段，能不能和決策者直接交涉還不太重要，但是當你提出構想時，這點就變得很關鍵。我們會在第八章詳細闡述。

和大型公司配合時，你的對口可能只是個小職員，不是執行長或行銷主管。他或她會協助你蒐集所有必要的資訊，讓你彙整到設計簡報內。稍後，他或她可能將你引薦給決策者或評審委員會。不過，現在你應該將焦點擺在資料蒐集一事。

給客戶時間和空間

前面幾個問題足夠讓你開始動手進行。由於各行業都有自己的特殊要求、癖好和期望，所以你可能要增加更多東西。

當你把所有問題都提出來後，切記不要催客戶趕快答覆。我們都希望可以有一些時間和空間好好思考，才能更了解問題。最好有機會可以回答這些問題以外的問題，因為在這個階段，任何細節都有幫助。

維持聚焦

此外，別讓你的客戶誤以為可以趁機支配條件；相反的，這是將焦點真正放在專案上的大好時機，如此才能達到目標。唯有不斷精確瞄準目標，你才會獲得工作所需的資訊。

你所得到的答覆，應該會激發目前正在進行的一些有關設計的討論。

學習時間

蒐集好所有你所要的初步資料後，再花些時間謹慎瀏覽。

客戶最在意什麼事？

客戶公司想要強調的東西是什麼？

實際上在銷售什麼？

在市場上他想要如何呈現自己？漂亮的商標可能會得獎，但對提高市佔率幫助不大。

蒐集資料的下一個步驟，是進行你自己的田野調查。請盡量了解客戶的公司、歷史沿革、目前品牌識別，以及其對市場感覺的影響。還有，別忘了檢視客戶曾用過的任何品牌識別，這些更深入的資料相當關鍵。你還需要聚焦於客戶的競爭對手如何打造品牌，蒐集你感覺到的任何弱點，然後使其成為你的設計優勢。總之，如果客戶要贏，那一定會有輸家。

彙整設計大綱

記錄這些資料，有助於在會議中報告（如果當場有記錄助理，幫助更大），記錄電話談話、編輯往來e-mail，並將閒聊不必要的部分去除。設計師同時可能也需兼編輯的工作。

最好能建立一份簡潔、容易評估、容易分享的文件，以便你或客戶可以隨時參閱。你可能想要寄一份給專案相關人員，你的手上可能也要有一份，以便在後續會議上使用。

對你來說，可能想要利用設計大綱來幫助你保持設計聚焦。我敢說我不是唯一偶爾會有些天馬行空想法的設計師。相關性是我們討論過的設計要素之一，也是關鍵，而你的設計大綱有助於你鎖定目標。

接下來，讓我們來看看一些例子，設計師從客戶那裡取得重要資料，用來產生令人印象深刻的結果。

一個任務和幾個目標才是重點

克里芙（Clive's）是一家專業有機麵包烘培坊，位於英國西南方的德文郡（Devon）中部，自1986年以來一直製作餡餅，幾乎要爆出的獨特內餡，這是從全世界烹調傳統獲得的靈感。

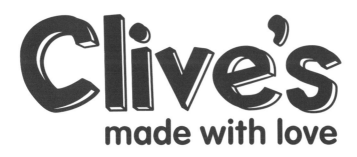

手工、健康、
自然、有機

克里芙

Believe in設計
工作室設計
2005
包裝修改2014

「類似這樣的專案，我
們通常會提出三個不同
的設計走向，每一個都
附有清楚的支撐理由，
接著選出一個比較喜歡
的方案，然後再次提出
清楚的支撐理由。」
——布萊爾·湯姆森，
Believe in創意總監

2005年，因為當時的識別已經變得過時、不一致，無法引起消費者的青睞，克里芙委請一家英國設計工作室Believe in重新設計品牌（當時該公司的名稱為巴菲斯有機麵包烘培坊〔Buckfast Organic Bakery〕）。此外，這個品牌還無法傳達出該公司的活力，以及獨特的素食、不含麩質的餡餅、蛋糕及酥皮點心。

Believe in首先製作設計簡報，敘述克里芙的使命以及專案的目標，讓整個創意過程動起來。

這項任務的目的是要使麵包烘培坊的形象具有現代感，並強調產品的獨特性。新品牌的目標要傳達出動態的特性，突顯產品的有機特質和手工自製，以及健康、有趣、美味的作法，將克里芙介紹給有健康概念、重視品牌的新一代消費者。

Believe in的解決方案是設計一個商標，不但融合手繪字體和簡潔的現代感，還傳達該公司的前瞻價值，搭配產品的手工自製特質。

標語「用愛製作」強調克里芙產品手工製作、健康、自然和有機的特質。

該公司希望將克里芙的新識別應用到包裝、行銷材料、網站及公司車輛上。Believe in製作的包裝設計，將商標結合「Pot of」字體設計和彩色圖案。

大型、醒目的印刷，搭配明亮色彩及大膽的圖案，不但將焦點擺在新鮮、有機的成分上，還讓品牌容易辨認，具有現代、自信的外表，因此吸引到比以前更廣大的消費族群。

克里芙的新識別商標推出後，前十八個月的產品銷售量增加了43%。

Logotype

Wholemeal Pie

Gluten Free Pie

Pot of

Pasty

Cake

Dip

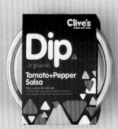

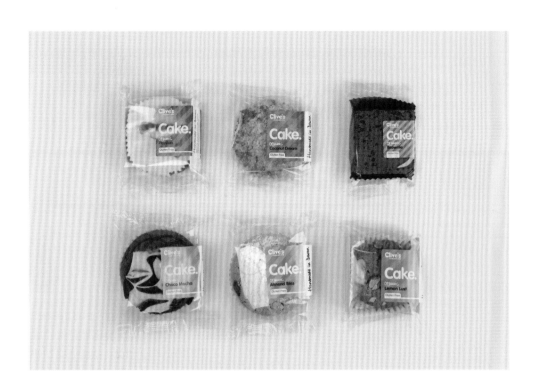

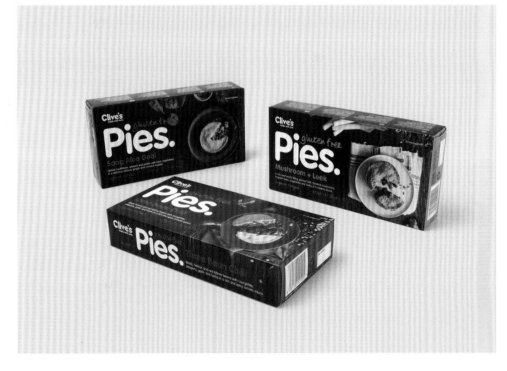

田野調查研究解救困境

當美商聯邦快遞公司在1973年推出「隔夜送達」（Overnight shipping）
的業務後，市場變成一個面向：一個國家（美國）、一種包裝型式（函
件）、一個交件時間（早上10點半）。到了1992年，該公司新增了幾項服
務（下個營業日結束、兩日經濟），並且運送包裹和貨物到多達186個國
家。但先前有許多競爭對手出現，而且整個行業有一種以價格為導向的感
覺。由於聯邦快遞的價格最貴，所以市佔率逐漸變小。

該公司很明顯需要宣傳其廣泛的業務，重新鞏固其業界龍頭的領導地位。因
此，它在1994年委託全球設計公司朗濤（Landor）設計新品牌識別以重新
定位。

對朗濤來說，在製作耐久、有效的設計上，市場研究是關鍵。朗濤和聯邦指
派自家的研究團隊合作，進行為時九個月的全球研究。此研究顯示企業和消
費者並不知道聯邦提供全球範圍和全方位服務，他們以為該公司只提供隔夜
送達服務，而且範圍僅侷限在美國境內。

因此，朗濤即針對「聯邦快遞」名稱本身進行更多研究，發現許多人負面地
將「聯邦」一詞和政府及官僚聯想在一起，「快遞」一詞則更是到了被濫用
的地步，光是在美國，就有超過九千家公司名稱使用這個詞。

FedEx ®

**從300個LOGO設計
挑出的最後完稿**

聯邦快遞公司

林登·立德設計
（當時在朗濤服務）
1994

從樂觀方面來看，這份研究也顯示，企業和消費者一直縮減該公司名稱，甚至將它轉化成一般動詞，例如「我需要聯邦一個包裹」，而不管是委託哪家快遞運送。此外，提給該公司目標客戶的研究問題證實，名稱縮寫「FedEx」比全名傳達更廣泛的意義，包括速度、科技及革新。

朗濤建議聯邦快遞資深經理採用「FedEx」做為溝通名稱，更能傳達該公司服務的廣度，同時保留「聯邦快遞公司」做為機構的正式全名。

**新的FedEx商標
傳達速度、科技
及革新**

聯邦快遞商標設計選項

設計初稿 1　　　　　　設計初稿 2　　　　　　設計初稿 3

在研究調查階段就提出了300款設計，從小修（根據原設計小幅度修改）到全改（和原設計完全不同）都有。

朗濤設計的新視覺識別及公司縮寫，不但產生更大的一致性，而且應用範圍更廣，從包裝、投寄箱（Drop Box）、車輛、貨機、客服中心到制服等等都有。

朗濤和聯邦快遞花了相當多時間和精神研究市場，找出聯邦快遞品牌給人的感覺，需要改進的地方，以及怎麼做。這是個不錯的例子，由於準備充分，才能找到設計解決方案。

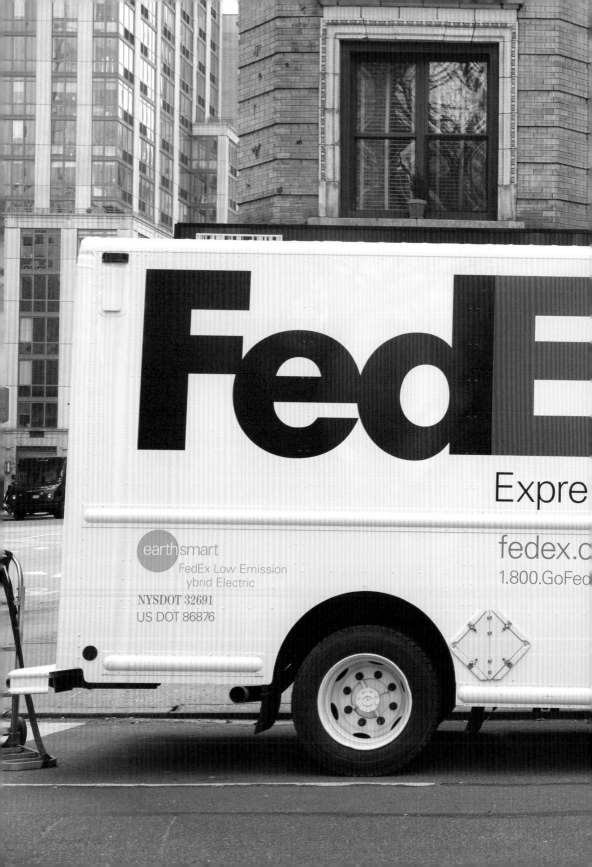

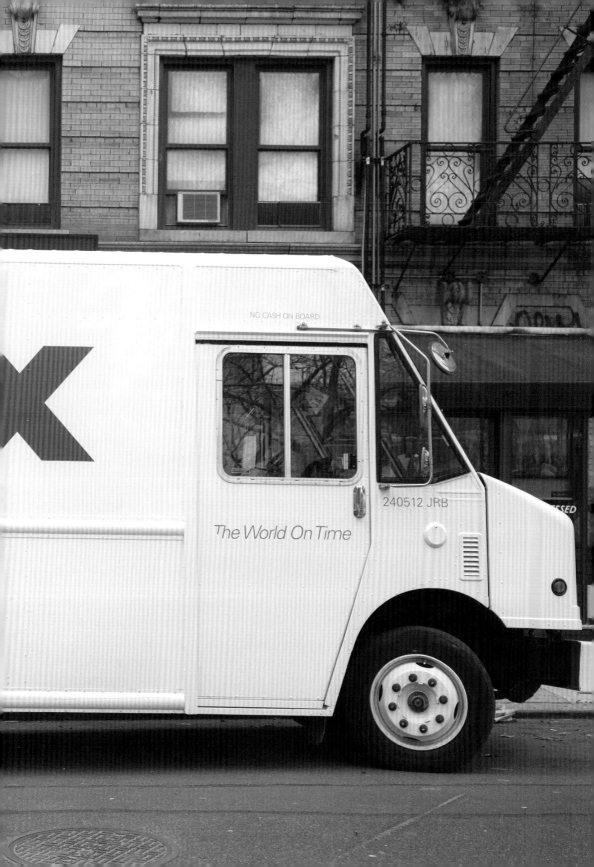

將客戶討論的細節具象化

設計師美琪‧麥克納（Maggie Macnab）接下為新墨西哥心臟專科醫院設計新商標的任務。美琪在新墨西哥大學（University of New Mexico）教授品牌識別超過十年的時間，並曾擔任新墨西哥溝通藝術家協會（Communication Artists）的會長，她認為有必要在最初就澄清客戶的期望。

在資料蒐集階段，美琪與醫院設計委員會（包含各種專科和基金保險公司的醫師）開過幾次會議，並詢問品牌專案的要求是什麼，得到以下標準：
● 識別必須有新墨西哥的「視覺和感覺」。
● 必須（很明顯）和心臟病學直接相關。
● 病人需知道他們受到醫術精湛醫師的醫療照護。

對新墨西哥醫院進行廣泛的研究後，美琪發現太陽符號被用來做為該州標誌，已有超過百年的悠久歷史。太陽族（Zia）是位在新墨西哥州責爾樸布勒（Zia Pueblo）印地安保留區的原住民部落，以陶瓷和太陽符號聞名。這個符號是新墨西哥地區相當盛行的原住民象形文字，責爾樸布勒主張他們擁有這個設計。

「我知道這三款太陽符號的設計十分特別，所以我委請醫師們與責爾樸布勒的長老溝通，希望可以使用他們的識別標誌，」美琪說。「太陽符號是古老

HEART HOSPITAL
of **NEW MEXICO**

**結合手掌與心的
太陽符號**

新墨西哥心臟專科醫院

美琪‧麥克納設計
1998

「我始終是個喜歡符號和自
然的人，這兩個都是好商標
的基本要素。符號是從大自
然來的，這是世人都知道的
常識，只是大家不常討論，
大多數的設計課當然也沒
教。」

——美琪‧麥克納

且神聖的設計，我相當清楚責爾樸布勒的問題，人們將它任意塗在任何舊卡
車車廂做為識別，這就是經常發生在新墨西哥的情形。」

重複試了數十次相同的素描之後，美琪將手掌和心形結合起來，太陽符號變
成象徵新墨西哥和實際照護。

美琪在專案的最初階段秉持仔細、認真的態度，不但說服了責爾樸布勒核准
使用這個太陽符號，他們還為院區祈福，並在破土儀式上載歌載舞，大肆慶
祝一番。

「對這類案子保有敏感度總是好的，」美琪還說：「我們不只在做對的事，
表現出應有的禮節、尊重和差異還可以將偉大和預期外的事湊在一起，這對
集體認可是非常重要的。」

缺乏設計風格的
傳統花押字

HBD律師事務所

舊版的商標設計

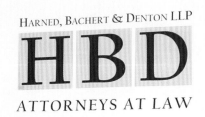

精簡客戶使用的形容詞

先前在本章,我提過詢問客戶有哪些字他們希望消費者與其品牌識別聯結,以便讓設計師蒐集到更多資訊。

美國肯德基州博靈格林市(Bowling Green)一家名為HBD(Harned, Bachert & Denton)的律師事務所認為,HBD的品牌識別未能充分描述公司過去近二十年的經驗、歷史和整體性,他們要的商標,要能突顯專業和一群具備倫理道德的律師。

舊版的HBD花押字缺乏任何設計風格上的意義,容易看過就忘,所以設計師史蒂芬·歐登(Stephen Lee Ogden)被委以重任,製作有效的新設計。會議、聊天以及客戶和設計團隊之間的往來e-mail等等,都可幫助史蒂芬了解新識別需要哪些東西。

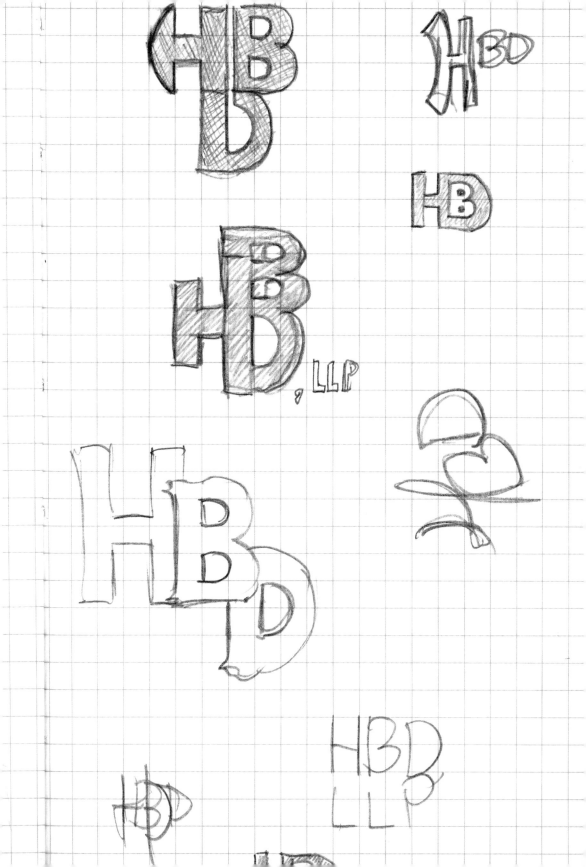

新版的設計
外形簡單、大膽

HBD律師事務所

史蒂芬‧歐登設計
（當時受僱於肯德基州博靈
格林市的Earnhart+Friends
設計公司）
2007

以下文字描述得恰到好處：專業、倫理、強勢、能力、團結、相關、有經驗、細節導向、親和力，歐登相當倚賴這些形容詞來幫助他建立新的商標。

新商標背後的論述為：簡單、大膽的外形，象徵一家團結的公司。這家公司所有合夥人都認同這個想法。

當你花些時間確實去了解你的客戶及產業後，不但更有機會製作出你自己滿意、客戶也喜愛的設計，某些時候可能還需要教育他們有關設計的想法。當他們知道你的確有幾把刷子之後，就會開始傾聽你的建言，甚至依照你的指示進行。

Chapter 5

避開重新設計的危險——
不為設計而設計

客戶委請設計師進行的品牌識別專案，通常可分為兩種類別：一種是新成立公司需要有新的識別，另一種則是已成立一段時間的公司想重新設計或修改原先的品牌識別。

如果你的專案屬於第一種，也就是從無到有的設計，因為設計師和客戶毋須顧慮品牌資產（Brand equity）問題，過程比較簡單。但如果你被委以重新設計的重責大任，那麼對你和客戶來說，風險都比較高。試想：Nike捨棄其世界知名的勾狀標誌，改用鞋子形狀作為其品牌識別的殺傷力比較大，還是一個叫「皮特」（Pete's）的新公司用視覺識別來促進T恤銷量的殺傷力比較大？有鑒於Nike在市場上的地位、信賴度及能見度，若損及公司識別標誌，對他們當然會有比較嚴重的負面影響。

不過這也表示，對設計師來說，重新設計專案應該會比從無到有的設計費用更高。由於公司必須保護已經建立起來的形象資產，便會需要比較長且更為嚴謹的設計時間，也會針對每一項決定進行更多思索及討論。

重新設計品牌的理由是什麼？

雖然高報酬的重新設計乍看似為雙贏，但你必須從開始就了解為什麼客戶需要重新設計品牌。公司希望和新識別有關的名氣可以在短期內增加銷售業績，本是無可厚非；但只為重新設計而設計或者盲目跟隨最新時代潮流，最後可能會變成一場災難。你可以自行決定是否要跟客戶討論其設計專案的確切理由，並建議他們哪種作法最為可行。如果沒有這類建議引導，最後行銷領導人可能會蒙受巨大損失不說，你的聲譽也可能會跟著陪葬。

現在讓我們來看一個例子：設計一個新品牌識別來替換一個現有的品牌識別，可能會有意想不到的重大後果。

LOGO變身失敗——
越設計越「稀釋」的
品牌形象

純品康納先前和目前
的識別（左），以及
不成功的重新設計品
牌識別（右）

布來恩・葛雷攝影
2008

不要硬改

在2009年，百事可樂（PepsiCo）企圖刺激其優質的果汁品牌純品康納
（Tropicana），委請亞諾集團（Arnell Group）重新設計外包裝。亞諾
集團創辦人兼執行長彼得・亞諾（Peter Arnell）說，百事可樂和亞諾集團
認為，應該將新能量注入純品康納的品牌識別內，使它更符合時代潮流。

「我們總是描述橘子的外觀，有趣的是，我們從未實際將產品本身顯示出
來，也就是果汁。」亞諾說。

熟悉純品康納品牌的人應該知道，百事可樂多年來沿用「吸管插入柳橙」象
徵，來促銷這項優質果汁產品。消費者也已習慣這個象徵，尤其是忠誠的消
費者去購物時，可以輕易察覺外包裝的變化。

事後諸葛人人都會，不需多說。但真的有必要以視覺方式來提醒純品康納消
費者這種果汁產品長什麼樣子嗎？

比較兩個識別，很明顯的是，重新設計的識別受到「稀釋」──它的外觀變得幾乎沒有品牌形象可言。品牌全名為「純品康納純柳橙汁」（Tropicana Pure Premium），所以或許這個品牌資產的稀釋是該公司和設計師有意識的決定。根據自有品牌製造商協會（PLMA），現在美國每五個銷售的產品中，有一個就是所謂「非品牌」（Generic）的商店品牌。[1]

儘管純品康納被視為優質果汁，或許該公司想要使這個產品的果汁包裝更符合商店標籤非品牌。

不論真相為何，重新設計未奏效是事實。新包裝上市後，「純品康納純柳橙汁」系列在不到兩個月時間內業績驟降百分之二十[2]，讓百事可樂蒙受美金三千三百萬的鉅額損失[3]。2009年初，在推出新識別兩個月之後，該公司便屈服於消費者的要求，回復先前的包裝。

自從2012年「純品康納農場」（Tropicana Farmstand）系列在美國推出，以及2013年在英國上市「純品50」（Trop50）系列之後，該公司的產品線直至今日依然持續成長。

答案經常就在焦點團體中

焦點團體可以提供有關更改外包裝風險的寶貴資料，這個方法也適用於純品康納和「新可樂」品牌重新設計計畫。

當你進行某項專案，信譽卓著的客戶有意重新設計，你在初期就該詢問是否已進行過焦點團體研究，以確認有其需要。如果客戶尚未進行，你應該建議先對現有及潛在客戶詢問有關他們對品牌的感覺。

[1] 自有品牌製造商協會。〈獲得消費者人氣和成長新成就的商店品牌〉，http://plma.com/storeBrands/sbt09.html

[2] AdAge.com。〈純品康納系列銷售業績更改品牌後下滑20%〉，2009年4月2日。

[3] BrandingStrategyInsider.com。〈純品康納學到昂貴的教訓〉，2009年4月15日，www.brandingstrategyinsider.com/2009/04/tropicanas-costly-lesson-in-listening-.html

有些工作室和機構提議將設立焦點團體做為服務的一部分。如果你覺得日程計畫排不下這樣的活動或焦點團體不適合你,可以考慮委請專家進行。

接下來我們就來看一個合乎情理、規劃完善的重新設計案。

從企業到家族

羅普(Rupp)是一家傳統的奧地利乳酪工廠,雇用三百五十名員工,每年的營業額約一億零五百萬歐元。1908年成立,目前已經傳到第三代,一直採用家族經營模式。執行長約瑟夫·羅普三世(Josef Rupp III)知道,他需要一個更符合該品牌家族特性的識別商標,取代原本冰冷的企業商標,以及不同的產品包裝設計。

2013年年底,羅普公司找我替它們設計一個更為貼切的嶄新外貌。

如果是在我初出茅廬的時候接下這案子,我大概會把先前的設計一筆勾銷,從頭開始,直接提出一個全新的設計,但這麼做,會忽略掉該品牌累積數十

保留商標背後累積
資產的嶄新外貌

羅普公司新商標

年的資產，以及高達80%的品牌識別率。因此，最恰當的做法，就是在既有的商標上做處理，將隱藏在視覺標誌背後的資產保留下來。

打造商標時有一點很重要，就是要讓你的設計可以單靠一個顏色就能發揮效果，就算黑色版本的商標根本不會用到，也必須把這點考慮進去。因為如此一來，你就會把焦點放在造形上，而客戶的消費者除了記住商標的顏色之外，也會記住它的形狀（甚至記得更清楚）。

除了商標之外，我還設計了一套客製化的手寫字體，營造更親切的感覺，最後提案時，還將商標放在不同的情境下呈現。

我親手畫好每個字母，然後將它們數位化，希望能增添一些更為私人、更有手感的觸動。

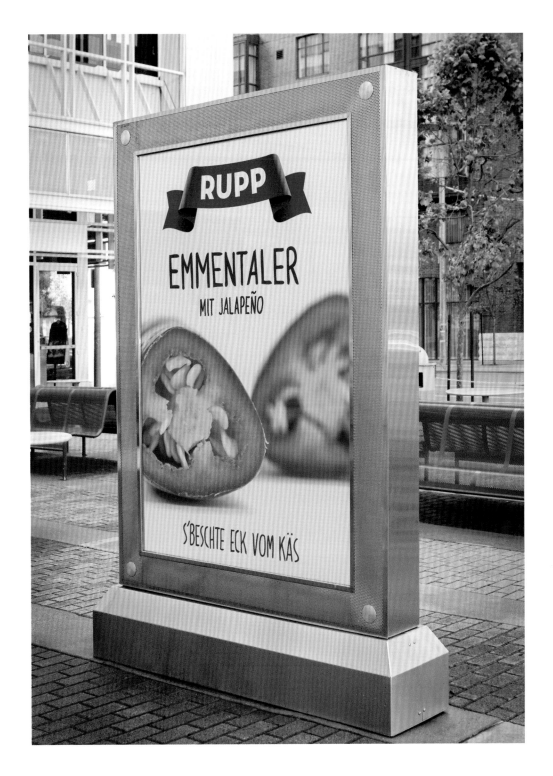

**LOGO設計變身——
新海維提卡字型商標**

JCJ建築新版商標

思考中設計公司的亞爾敏‧
維特設計
2008

JCJARCHITECTURE

JCJARCHITECTURE

或許只需一些細修

當客戶的識別多年來變得有些過時，但客戶對該識別仍有相當高的熟悉度時，細修是個不錯的選擇，以下是另一個範例。

JCJ建築是位於美國的設計公司，專門提供建築和室內設計服務，對象涵蓋教育、醫院、企業等公、私部門客戶，有意委託「思考中設計公司」的亞爾敏‧維特（Armin Vit of UnderConstruction）修改其品牌識別。該公司不僅需要更新識別，還要能輕易符合任何類型的行銷應用。

該公司的舊版商標採用知名的新海維提卡字型（Helvetica Neue），並使用於所有JCJ識別材料上。

新海維提卡係以原本廣受歡迎、1957年發展成的海維提卡（Helvetica）字型為基礎設計的字型系列，於1983年數位化。除了一些字體間隙過緊之外，JCJ建築的舊版商標沒有什麼明顯問題。新海維提卡是一種製作精美的字體，1990年代初曾有一段時期，幾乎每種新設計都會採用。但亞明維和客戶都認為21世紀推出的字體才是王道。

這個設計可行，是因為它讓JCJ從新海維提卡字型商標中脫胎換骨，並使客戶的視覺識別現代化。字體顯眼的紅色被保留，因此依據舊版設計建立的品牌資產維持不變。

JCJARCHITECTURE
HOSPITALITY

JCJARCHITECTURE
CORPORATE

統整所有元素

1987年，媒體大亨魯柏・梅鐸（Rupert Murdoch）的新聞集團（News Corporation）併購了紐約的哈潑與羅出版社（Harper & Row），該出版社在十九世紀初就已奠下根基。三年後，新聞集團又取得英國知名的威廉・柯林斯出版社（Williams Collins），該公司成立於1820年代。新聞集團計畫將這兩家出版社合併起來。

1990年，合併後的哈潑・柯林斯出版社（HarperCollins Publishers）邀請「查馬耶夫&蓋斯馬&哈維夫」設計公司（Chermayeff & Geismar & Haviv，CGH，前身為Chermayeff & Geismar）為新出版社設計識別商標。

哈潑與羅出版社原本的商標圖案是傳遞火炬的手，帶有傳播知識的典故，這個符號在1845年首次出現後，歷經過幾次的修改與重新設計。

威廉・柯林斯的象徵圖案是一道噴泉，這也是另一個希臘典故，具有智慧如泉的含意。堅固的底座頂著一只寬淺碟，噴射的水柱形成拉高的半圓形：一個獨特但複雜的圖像。

萃取最基本的元素

哈珀柯林斯出版社

CGH設計公司
伊凡・查馬耶夫設計

CGH公司表示：「客戶傳達給我們的意思是，這項工作的一大重點，是要盡可能把哈潑和柯林斯的識別圖案保留下來，因為過去一百多年來，這兩家出版社已經累積了巨大的聲望資產。」

對CGH公司而言，這兩家出版社原本的象徵符號都太過複雜繁瑣，無法直接合併。於是他們求助於現代主義最基本的原則：簡化——不僅簡化造形，也簡化概念。

「我們從這兩個符號裡萃取出最基本的元素，用來取代原本的火炬和噴泉：噴泉變成水，火炬減為火。」

展現一些交際手腕

在詢問客戶有關重新設計的理由並分享對目前商標的想法時，請勿忘記保持禮貌，因為它可能是公司負責人親自設計的。你應該要問該公司是否認為目前的商標完全符合公司的形象，然後聚焦於你提案的優點。好設計師通常也是好業務員呢。

Chapter 6

設計訂價──

我應該向客戶收取多少設計費呢？

每個設計師在某個時候都很難回答一個古老的問題：我應該向客戶收取多少識別設計費用呢？如果你不知道自己的技術價值多少，請不用擔心，不是只有你有這樣的問題。我在這行做了差不多五年，才開始有舒服的感覺，認為我開的價碼和我必須做的工作比起來，算是很合理。我曾經（現在也還有）因為開價太高而失掉案子。甚至有一兩次，是因為開價太低，讓客戶感覺我可能無法勝任，而差點丟了工作。所以說，開價就像是走鋼索，想要真正學會，必須藉由經驗，以及你知道自己提供的東西具有什麼樣的價值。我在這裡能提供的建議是，當你為你自己的價值設好了標準，事情就會比較簡單。

先談案子後報價

你必須先了解客戶的需求，才能精確定出設計專案的費用。有些設計師會拿出一張事先定好的價格單，列出多少的概念量加上多少次修改定價多少，但這種做法或許會在不知不覺中把自己變成商品，客戶則像是來「購買」價格而非價值。然而設計並不是那種不管誰都可以生產的商品。不同設計師的經驗、知識、技巧、好奇心以及其他許許多多的特徵，都有天壤之別的差異，而這些差異都會對最後的成果產生巨大的影響。

每位客戶都不相同，每個設計專案也不一樣。將客戶放到某個特定的價格等級內是不合理的。適合某人的情況，不見得適用別人。當你限制固定的價格範圍並只以價格來吸引客戶時，你的時間和利潤就會受到相當大的影響。

設計訂價公式

設計訂價絕非精確科學。當你認為自己已涵蓋估價的每個可能因素時，另一個因素就會出現並迫使你重新計算。不過，考慮影響報價的金額，以及你如何確保確實可以獲利，仍然相當重要。

訂價通常隨下列因素變動：

- 專業技術等級
- 專案計畫規格
- 預定交件時間
- 額外服務和支援
- 需求等級
- 目前景氣狀況

詳細說明如下。

專業技術等級

只有你才能估算你的技術值多少錢，而這個價值就是與客戶往來經驗的結果。我經常問自己，是否收費過高或過低，我想其他設計師也會如此。主要目標是確保你的經驗和教育等級、聲譽、辦公室的經常性費用、設備、電費及暖氣、醫療保險、生活費用，以及配合客戶進行設計專案所產生的費用（差旅費、花費的時間）等等，獲得充分的報酬。很顯然地，這些因素因人而異。

專案計畫規格

假設你同時配合兩位客戶：一位是當地鞋店老闆，才剛開張不久；另一位是員工多達500人的跨國公司，已成立五十年並需要重新設計商標。你不需要研究這家鞋店的歷史，也不需要擬定識別風格指南，因為老闆很可能只要瞧瞧你設計作品的應用而已，更不需要訂購國際航班參加品牌會議。因此，在費用上這個鞋店專案顯然會低於跨國公司專案。雖然我很想給你確切的數字，但只有你自己可以評估費用究竟多少才算合理。

預定交件時間

如果客戶有時間上的壓力需要在緊湊的時間內完成設計，你應考慮對專案加收「急件」費用。接下這個委任工作表示，你會有更多壓力來完成這個任務，並可能重新排定你現有的專案優先順序。我建議加收20~50%的費

用，視需求日期的急迫性而定。

額外服務及支援

當客戶需要新網站來配合新商標時，可以將之視為機會，即便這個服務不在你的技術範圍內。此時，你可以提供給客戶更多最有用的服務和支援。

你也可以連絡其他擅長網頁設計和開發的設計師，詢問他們是否能提供這類服務，然後與他們談定介紹費，每個專案等於總費用的某個百分比。我和我的轉包商的介紹費是10%或15%。

你甚至可能想要跟這些設計師發展合作關係，設計一個新商業識別，分享專案責任，並吸引更大、更有利可圖的客戶。

這是值得考慮的。

需求等級

假設你被工作壓得快喘不過氣，客戶仍持續不斷源源而來，你的專案時程已經排滿到六個月以後，而且還不斷收到新的詢價，但不太想拒絕他們。此時，便是你考慮大幅調整價格的時候了。如果客戶拒絕，對你的基本面影響不大；如果客戶接受，你可以高興地投入更多時間，因為可以獲得更多的報酬，專案結束後，你的口袋便是鼓鼓的。

簡單來說，如果許多客戶需要你的設計服務，你便可以收取更多費用，因為你就是有這個價值。

目前景氣狀況

你可以發現，許多公司負責人及執行長不太願意在不景氣時還花大把銀子在設計上，所以你收到的詢價會變少，有些設計師會因此降價。但我建議依照正常收費即可，因為會有聰明的客戶利用不景氣進行品牌設計。當競爭對手削價競爭時，就有更多機會吸引新客戶，增加市佔率。

如果你覺得業務在更不景氣時難以撐下去，千萬不要立即降價，反而應該善用這個機會來改善你的行銷方式。為什麼不讓你的業務變得更專業，或者列出有希望的公司來做促銷？如此一來，當景氣恢復時，你便有更多的籌碼可以利用。

比較彼此的設計專業絕對行不通。問「設計一個商標多少錢？」這樣的問題，好像問一個房屋仲介「一間房子賣多少錢」一樣，是不合理的。

按照工時收費或按照專案收費

經常有人問我一個問題：是該按照工時收費還是按照專案收費。我支持後者，下面這個小故事是我認為最好的解答。

傳說畢卡索在公園裡素描時，有個大膽的女人走了過去。

「是你啊！畢卡索，偉大的畫家！噢，你一定要幫我畫張速寫！一定要。」

畢卡索答應了。他花了一點時間研究她的模樣，然後一筆就畫出她的肖像。他把他的藝術成品交給那女人。

「真是太完美了！」她讚嘆著。「你居然一下子就用一筆抓到我的神髓。謝謝你！我該付你多少錢呢？」

「五千美元，」藝術家回答。

「什麼？」那女人氣急敗壞地說。「這張畫你怎麼可以收這麼多錢？你只花一秒鐘就畫好了！」

畢卡索的回答是：「夫人，它花了我一輩子的時間。」

想想看。你花了十萬元和五年時間在設計教育上，你現在才能在短短幾分鐘或幾小時內完成以前需要幾星期或幾個月的工作。借用品牌識別設計師寶拉·雪兒（Paula Scher）的話：「我花了幾秒鐘畫它，但它卻花了我34年的時間學習如何在幾秒鐘內畫好它。」

如果你企圖將你的價值量化成時數，你會嚇跑客戶，因為他不認為你值那麼多，或者你不知情地低估你的天分，拿下訂單。

選擇很簡單：你應該提出固定費用。

處理印刷費用

品牌識別設計專案可能包含印刷設計部分，例如名片、信紙或促銷手冊等等，但很難決定如何對客戶收取這類服務的費用。

設計師和設計工作室在為客戶處理印刷時，通常會加收費用，以補償他們花在與印刷公司連絡的時間及精神。雖然業界沒有標準規定須加收多少百分比，但建議可以從15~25%之間開始。

簡單來說，如果專案要求你提供客戶一個小本促銷手冊，你的商業印刷廠商說印刷費用為一萬元，則你應考慮向你的客戶收取11,500~12,500元（不包括設計費用——這才是你的主要利潤所在）的費用。請記住，除非你與印刷廠商已建立長久的關係，否則你可能須預付印刷費用。

我會建議客戶直接與當地印刷廠連絡，這樣有兩個好處：他們可以省去被我加收的部分；其次他們可以與當地廠商建立業務關係，未來可以節省更多印刷費用。如果客戶花時間詢問印刷廠商需花多少印刷費用，他們可能對印刷廠商的建議和費用感到驚喜。印刷廠商對能夠參與印刷過程當然感到高興，因為可以為他們和客戶省卻不少麻煩問題。

然而，不見得每個客戶都喜歡和印刷廠商打交道。此時，你會碰到一個問題：在還沒有從客戶那裡收到錢之前，如何能先預付給印刷廠商？請接著看下一個建議，便知分曉。

收取頭款

在發包委託案前，你必須先收取訂金，尤其是面對以前沒有來往過的客戶，如果沒有收取訂金，很容易受騙。

在工作室草創初期，我就曾掉入這樣的陷阱。當時我與一位客戶配合，我了解當我交付設計初稿時，即可收到全額。我如期交件後，客戶馬上從人間蒸發，結果我一毛錢也沒收到，嗚呼哀哉！

我曾問過紐澤西一家設計工作室塞利可夫（Selikoff+Company）的強納森‧塞利可夫（Jonathan Selikoff）他通常是怎麼收費的。

他答覆說：「視客戶和交情而定。不過最初，我所有專案都是單一費用，以專案為基礎，並限定範圍。」

「我通常會先收取費用的三分之一或一半，視費用高低而定。採取時薪的算法對大家都沒有好處。客戶無法了解設計的總費用是多少，並有可能會被超收。我傾向報出一個固定費用，而不是每小時多少錢，然後盡力去達成。如果花費太多時間才獲得成果，則我不是收費過低，就是工作效率不足；無論如何，這都不應該由客戶承擔。」

我也是這麼做。通常在專案開始前，會先收取總費用的一半做為訂金。先收取這筆款項有兩個好處：第一，可確保我的時間不會白花；第二，客戶有更多的動機來注意專案直到完成為止。

匯率變動

與國外客戶配合過一段時間後，我開始對匯率變動感到好奇，以及我是否應該將這個因素放入最初報價內。這些問題值得考慮，因為在你收到全部款項之前，匯率可能會忽然往下掉，讓你得自行吸收差額。

現在，我已將匯率計入設計訂價內。由於我的事務所位在英國，我將英鎊做為我的報價基本貨幣。在每次報價中，我會同時提供客戶當地貨幣和英鎊兩種數字，載明我的定價是依據最初報價時的英鎊實力。提供客戶當地貨幣可以省去他換算的時間。我利用網站xe.com上的貨幣換算軟體決定匯率，這個網站提供即時的最新匯率變動。

但當匯率下跌時怎麼辦呢？假設我正和一位日本客戶配合，在專案進行期間英鎊對日圓貶值。雖然我想和客戶重新調整費用，但必須記住我已經答應這個案子是固定費用。在這樣的情況下，我必須咬著牙根接受任何損失。如果情況剛好相反，日圓大幅貶值，則我可能會讓客戶失望，但我也不會考慮降低費用。

其實你可以將匯率變動因素加到最初客戶協議書內，不過我選擇不這麼做。重要的是，我可以收到我使用的貨幣來支付我的經常性費用，因為不論匯率如何變動，我知道我的支出都會被涵蓋到。

避免比稿

基本上，比稿就是在你還沒採取步驟確保你的作品安全和收取一筆合理的費用之前，就把設計作品交給可能的客戶。對方常打著比賽的名義或說要「測試」一下我們的技巧，要求我們提交作品。更常見的情況是，客戶如果覺得適合，就會把這些免費取得的作品拿來用，根本不怕會有什麼法律麻煩。

我常聽說有些年輕設計師有意參加「crowdsourcing」等網站上的設計競賽，想藉此賺些費用。他們問道，經由設計比賽來建立自己的作品集，是不是好方法。

事實上，在設計比賽中只有一方會有好處。不是設計師，也不是客戶，而是網站舉辦單位。設計師和任何其他專業人士一樣，有權獲得工作報酬，所以千萬不要相信這些競賽網站主持人天花亂墜的宣傳；他們只是想賺些利潤，說服你免費提供你的作品。這樣一來，你花了這麼多時間和心力才能擁有今天的能力，但卻沒有得到相對的報酬，真是不值得。

如果你需要的是錢，那就專注本業，別把錢花在彩券上。

如果你想要學習，在這類競賽中你通常得不到任何回饋，就算有，也幾乎可以肯定不是出自合格人士，無法提供具有建設性的建議。

如果你想要建立自己的作品集，那麼更有效的方法，是去聯絡當地的非營利機構（也就是說，捐出作品做公益）。這個方式比參賽有更多好處：首先，你可以親自與客戶交涉，直到整個專案完成為止，這對建立自信再理想不過了；其次，你可以建立當地公司客戶的關係，有助於吸引未來客戶；第三，你更有機會可以看見你的作品被實際應用的情形，成為你的作品集之一。

凡人都會犯錯

犯錯是訂價過程中的一個重要部分。每位設計師在某個時候都會犯下這樣的錯誤，你絕不會知道你的定價是否適當，直到出錯為止。以下是我的親身經歷。在我成立事業幾年後，有一位新客戶來找我，在當時他可是我碰過最大的客戶。

當我了解他們的設計需求後，我們在價格上達成協議。專案進行到一半時，連絡窗口要求我提供原協議以外的設計作品，所以我寄出一份新報價。但他也偷偷告訴我一個秘密：我的收費遠低於他們公司通常支付同樣服務的費用。實際上，低得離譜到他們差點兒委請別家公司。

我從這件事學到一個教訓：客戶期望為優質的服務付出相對的高價，一分錢一分貨；如果你收取低廉的費用，你給人的印象就是服務品質也是低劣的。所以務必小心不要報價過低，並切記：一旦報了某個價格，以後你就很難再往上修。

雖然大家都討厭錯誤，但長遠來說，錯誤還是相當有幫助的，不過前提是你能從錯誤中學到一些東西。

Chapter 7

從鉛筆到PDF檔 ——

整理思緒、產生想法、進入創作、結合文字和影像

要成為一位好設計師，你必須對生活有好奇：最棒的概念來自我們的經驗以及我們對這些經驗的了解——我們看得愈多、了解愈多，就擁有更多產生想法的潛能。

經常有人問我要如何將這些潛能轉化成實際的商標概念，那就是本章要談的問題。我們將它分成兩個重要步驟：心智圖法（Mind-mapping）和素描，然後探討準備客戶簡報PDF檔時，需要準備哪些事項。

心智圖法

利用心智圖可以幫助你在必要時，盡量考慮不同的設計面向，是相當直接的字詞聯想過程。寫一個對設計簡報最重要的字詞，然後從這個字詞開始延伸、分出，將心裡想到的其他字詞寫出來。這些延伸的字詞，可能在經過一些思考或對中心議題的研究之後才產生。這個方法就是盡量形成一大朵「思想雲」（Thought cloud），讓你進入下個素描階段時，有一個強大的工具可以參考。

心智圖法在設計專業上特別有用，它對進行以下設計過程的重要步驟非常有效：
● 整理思緒
● 產生想法
● 進入創作狀態
● 使文字和影像產生關聯

從唸設計以來，我就一直利用心智圖，因為這是經過驗證的方式。這沒什麼新意，甚至可以說有點基本。但設計本來就不是火箭科學，這個行業很適合採用嘗試加測試的做法。許多設計師請我詳述如何進行這個複雜的方式，現在就讓我們來看看一兩個例子，即可窺其奧妙。

write

messaging

id

limitless

relay

e

topics

message

balize

converse

information

yourself

talk

sp

others

ether

people

mouth

names

tongue

lip

eaning

words

read

listen

language

out

sound

design

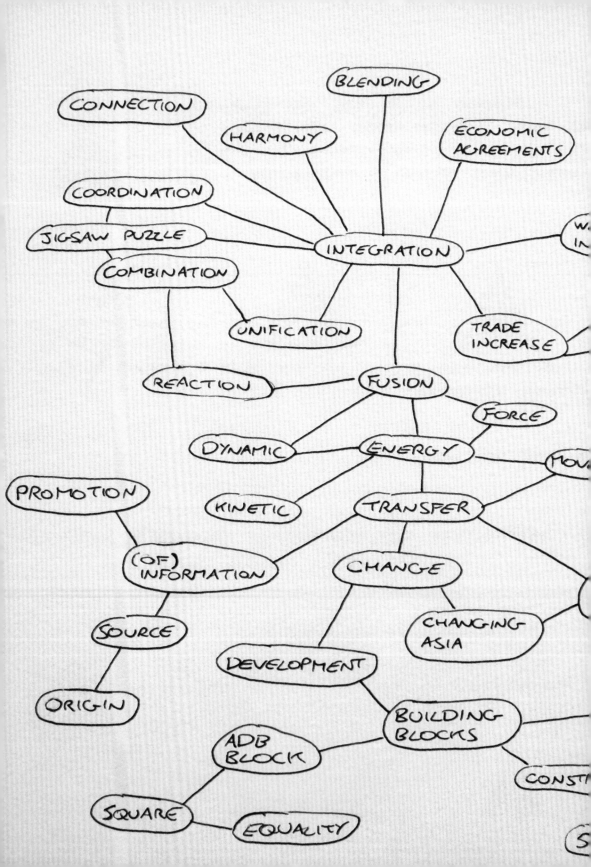

對頁這張心智圖是我替亞洲開發銀行（Asian Development Bank）畫的，一家馬尼拉的財務機構，以促進亞太地區的經濟和社會進步為宗旨。

我記不得這張圖是從哪個字開始。有可能是「能源」（energy）或「開發」（development）或「改變」（change）或其他。重點是，開始的那個字詞必須和設計大綱以及客戶有直接相關。

你可能會發現，你也曾替同樣的專案做過這類圖表，而且很明顯的，到了某個點上，這張圖表就會停止，因為裡面會出一些字眼可以發想出一些草圖。

這張心智圖一旦完成，我會另外用一張筆記寫下關鍵字，幫助我把焦點集中在最適當的連結上。

2011年，莫斯科的費茹時尚屋（Feru fashion house）請我幫忙打造識別標誌。

我用「套裝」（suit）這個關鍵字展開這張心智圖，把每個連結放在獨立的「泡泡圈」裡，然後用分枝線與我認為有關的字眼串接起來。這種做法可以幫助我把想像力推往先前未曾覺到的方向。如果卡住了，我就會回頭檢視設計大綱，挑出另一個重要字詞，把它加進圖裡，繼續尋找連結。詞庫也可

亞洲開發銀行心智圖
（對頁）

幫助你啟動這個過程。

至於把心智圖轉變成具體的造形、符號和模式，就簡單多了。例如，這張圖裡就有一些字詞可用，包括線、蕾絲和圓圈。裡面還有棕色和黑色這兩個字眼，可以快速提示顏色。

一個專案我通常至少會花兩天的時間來繪製字詞聯想圖，讓我至少能把想法留一晚到隔天再決定，這個作法真的很有幫助。晚上休息時與專案維持相當程度的抽離，晨間再帶著充分休息後的頭腦上工，是最有成效的喔！

在紙上畫出整個心智圖後，你便可以拿它做為下個步驟的基礎。

畫板是基本工具

坊間充斥了一堆不合格的設計課程。結果就是，當今有企圖心的設計師們錯將電腦視為唯一真正必要的設計工具。其實恰好相反：創意過程中除去電腦的干擾，在演繹思想時將得到更大的自由。

學會如何使用電腦前，你就已經知道如何畫畫。為什麼呢？因為畫畫比較簡單、限制較少、更有創意。這裡要畫一個圓圈嗎？那裡一筆？沒問題，做就對了。將同樣的過程轉換成電腦，需要許多不必要的步驟，阻礙了你的創意流動。

畫板是可以讓概念自由揮灑的地方，在這個有形的框架內，你可以盡情激盪、碰撞出任何想法，並不假思索地立刻呈現出來。隨意的概念和意象相互激盪，擬定建議，有些被保留下來，其餘則被丟棄。最後，你的概念發展出架構，直到那時你才準備好使用電腦。

在草稿階段，你需要開放心胸，不要讓自己受到侷限。即便你的想法似乎過於天馬行空，最好能將心裡出現的所有想法隨筆畫出來。

資訊科技校園草圖
（右頁）

2011

此外，也請記得，你的繪畫技巧並不重要；重要的是，你能在使用電腦前盡量激盪出許多想法。你的心智圖讓你進入和委託公司有關的最重要想法並將它呈現出來，根據這個單一想法開始素描。然後試試將兩個想法結合起來，

或將一組想法結合起來，理論上應該有無限的可能性。不論你想到什麼，何不趕緊畫出來，以免它消失了！

現在讓我們來看一些範例，如何使用一支鉛筆達成有效的結果。

十誡

設計師南西‧吳被委以重任，為加拿大卑詩省溫哥華的十街宣道會（Tenth Avenue Alliance Church）（較為人所知的名稱是「十街教堂」）設計商標，從這些素描中，一個聰穎的設計於焉誕生。

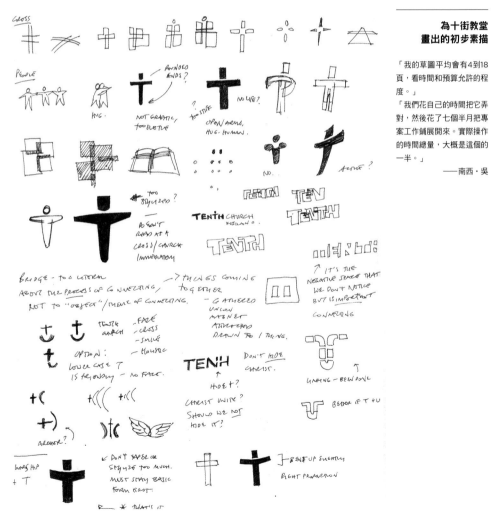

為十街教堂畫出的初步素描

「我的草圖平均會有4到18頁，看時間和預算允許的程度。」

「我們花自己的時間把它弄對，然後花了七個半月把專案工作鋪展開來。實際操作的時間總量，大概是這個的一半。」

——南西‧吳

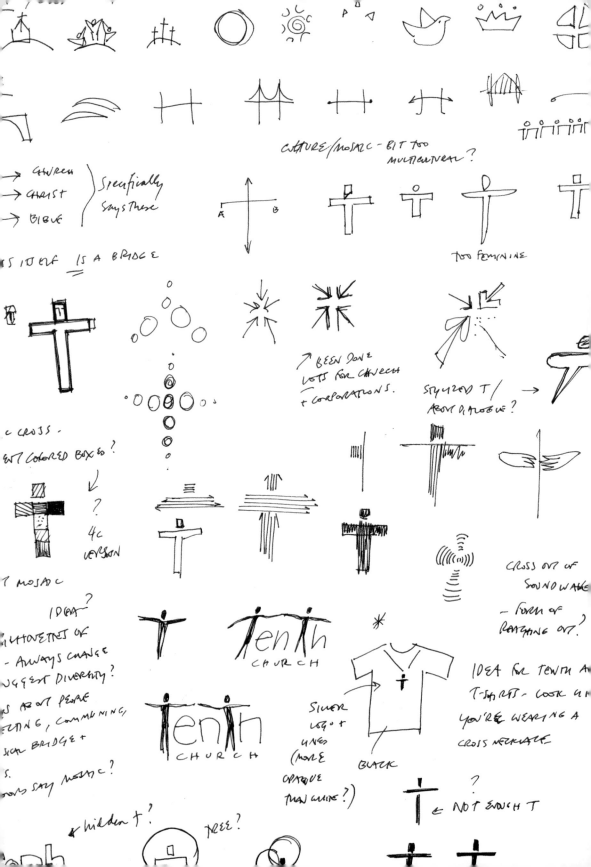

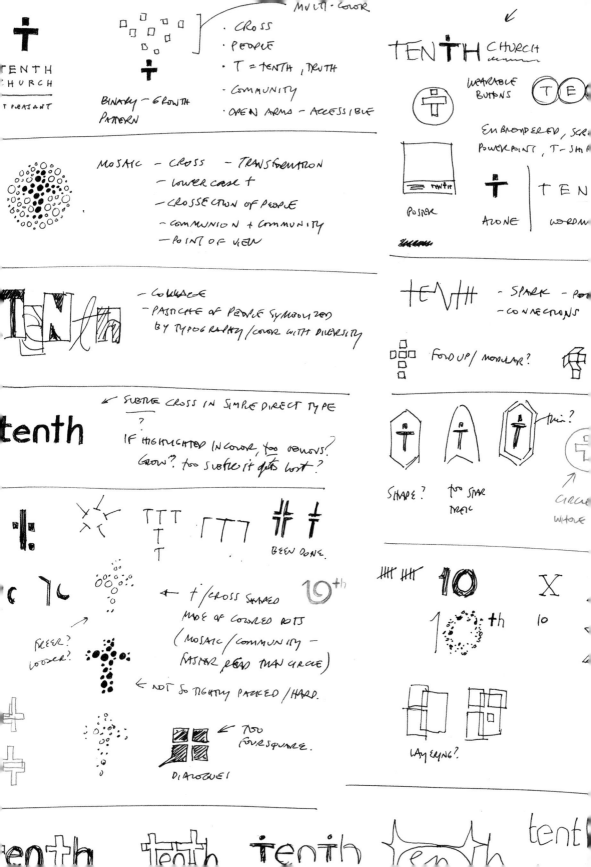

MULTI-COLOR

TENTH CHURCH
PROTESTANT

· CROSS
· PEOPLE
· T = TENTH, TRUTH
· COMMUNITY
· OPEN ARMS - ACCESSIBLE

BINARY - GROWTH PATTERN

MOSAIC - CROSS - TRANSFORMATION
— LOWER CASE t
— CROSSECTION OF PEOPLE
— COMMUNION + COMMUNITY
— POINT OF VIEW

TENTH CHURCH
WEARABLE BUTTONS
TE

EMBROIDERED, SCR
POWERPOINT, T-SHA

POSTER ALONE | TEN
WORDM

— COLLAGE
— PASTICHE OF PEOPLE SYMBOLIZED
 BY TYPOGRAPHY / COLOR WITH DIVERSITY

TENTH - SPARK - PO
 - CONNECTIONS

FOLD UP / MODULAR?

tenth

⟵ SUBTLE CROSS IN SIMPLE DIRECT TYPE
?
IF HIGHLIGHTED IN COLOR, too OBVIOUS?
GROW? too SUBTLE it gets lost?

SHAPE? too STAR CIRCLE
 TREK WITH

BEEN DONE.

FREER?
LOOSER?

⟵ t / CROSS SHAPED
MADE OF COLORED DOTS
(MOSAIC / COMMUNITY -
FASTER READ THAN CIRCLE)

⟵ NOT SO TIGHTLY PACKED / HARD.

⟵ too
FOURSQUARE.

DIALOGUE!

10th
10th 10
10

LAYERING?

tenth tenth tenth tenth tent

教堂主管級的神職人員想要一個煥然一新的品牌識別，避開時尚潮流、陳腐老套以及象徵過往的傳統暗喻，只彰顯教會今日的成就。他們希望設計能代表人類的情感及活力，並反映實在、招待、可靠等等美德。

乍看之下，這個商標簡單得令人有些不解，不過每個成功的識別專案，幕後總有許多不為人知的努力。

「在推出當天，它做為標誌的有效性相當明顯，只要看看信眾及訪客對它的反應就可知道，」吳小姐說。「它給人一種容易親近的感覺，人們似乎憑直覺就了解這點。」

這個簡單的字標將一個圖示和許多概念主題結合在一起，包括崇拜、招待、轉變、延伸、十字架……。

交出的成品包括商標，相關文具，一份公告和微軟PowerPoint表格，一本平面設計標準指南，宣傳用的徽章、馬克杯、水壺、T恤和托特包。

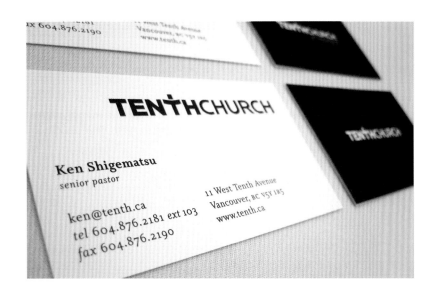

為保險下定義

瑞士人壽保險公司（Swiss Life）是瑞士最老牌的壽險公司。該公司遇到財務危機，於是經理部門找上「後設設計」公司（MetaDesign），說它們需要一個現代化的品牌。新品牌必須清楚傳達出這是一家具有未來性的公司。

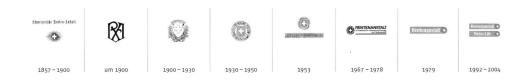

| 1857–1900 | um 1900 | 1900–1930 | 1930–1950 | 1953 | 1967–1978 | 1979 | 1992–2004 |

根據後設設計公司執行長暨管理合夥人亞歷克斯・哈德曼（Alex Haldemann）表示，這可不只是一次設計過程：「它是一劑令人難以置信的催化劑，帶動了內部和外部的種種變革。」

**瑞士人壽商標
演進圖表**

1857-2004

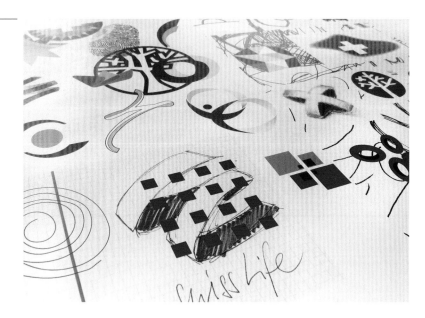

設計的發展

瑞士人壽保險公司

後設設計公司設計

後設設計常會挑戰客戶，逼迫他們走出自己的舒適圈。亞歷克斯說：「我們經常得鼓勵他們，放棄傳統的品牌資產。以瑞士人壽這個案例而言，客戶一開始非常不舒服，但是身為外部顧問，讓他們不舒服就是我們的工作，因為他們必須放掉舊的識別身分，才有辦法達到他們的策略目標。」

「你也必須知道，何時該收緊韁繩。比較好的做法是，先從演化性的構想開始，然後逐步邁向革命性的構想。一開始的設計，最好和他們預想的很接

數位版草圖

「我們設計的品牌識別概念，從來不只是設計造形，相反的，我們會發展出一個故事或概念，然後以視覺化方式呈現出來。在瑞士人壽這個案子裡，手的概念在於，掌紋訴說了每個人的故事。」
——亞歷克斯·哈德曼

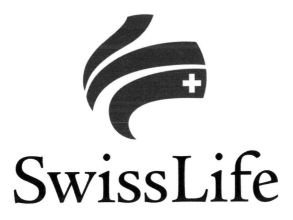

近，只是略略改善，但是提出第二個和第三個構想時，就要步步深入，直到你看出離開的時候來臨了。」

由於瑞士人壽遍布好幾個國家，讓這個專案變得更加複雜。後設設計想贏得成功，有個關鍵因素，就是該公司必須把分布在世界各地的決策者全都含括在內。因此，在識別標誌設計的過程中，必須讓不同市場的決策者都能參與，而不是做完之後由總部當成命令頒布。

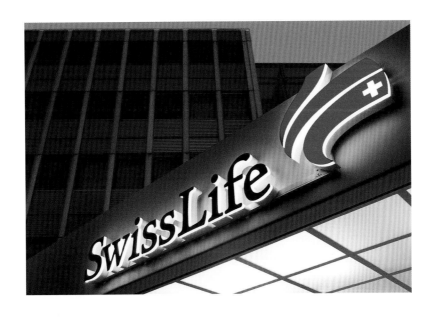

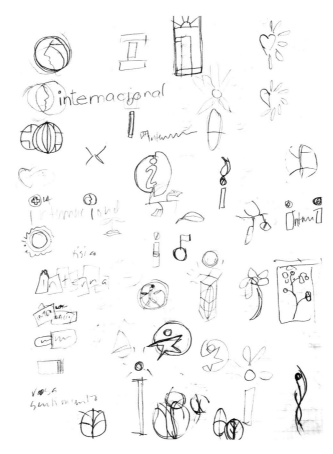

國際公認

國際藥局（La Internacional）是美國舊金山一家獨立藥局，專門販售天然藥品。由於深知該名稱無法描述其所提供的產品種類及服務範圍，管理層級於是委請加州平面設計公司「1500設計工作室」（studio1500）來設計一個標示，以便清楚傳達出其天然藥品的專業。

上圖是1500設計工作室合夥人兼創意總監胡立歐·馬丁內斯（Julio Martinez）製作的一些素描草圖。

1500設計工作室提供客戶三個選擇，客戶最後選擇這個有客製化，將藥丸置入設計中，清楚指涉「藥局」，綠色圓圈則強調國際藥局所販賣產品的天然特色。

清楚傳達
天然藥品的專業

國際藥局商標

1500設計工作室設計
2008
合夥人兼創意總監
胡立歐‧馬丁內斯

不過請記住，商標上不一定非得秀出公司的實際營業項目；但若能巧妙呈現出來，又不會讓人丈二金剛摸不著腦袋，就真可說是成功的設計了。

不預設時間

你為客戶畫下的第一個想法，往往不太可能會是最後雀屏中選的那一個；但有時創意能量如排山倒海，讓你完全能「抓住」客戶時，也有可能就這樣一氣呵成了。

1500設計工作室的馬丁內斯坐在製圖桌前，短短幾分鐘之內就為「第8元素」（Elemental8）設計出下方的商標。第8元素是位於美國加州聖荷西市（San Jose）的一間工業設計工作室。

這個想法呈現出兩個互相盤旋的空心圓，彷彿懸浮在空中。

「很明顯這是數字8，但保留個別元件不動，成為完整的圓圈，」馬丁內斯說。「它所喚起的開放性和精準度，與團隊相互呼應，而且還有另一種意

空心圓的
開放性和精準度

第8元素商標

1500設計工作室設計

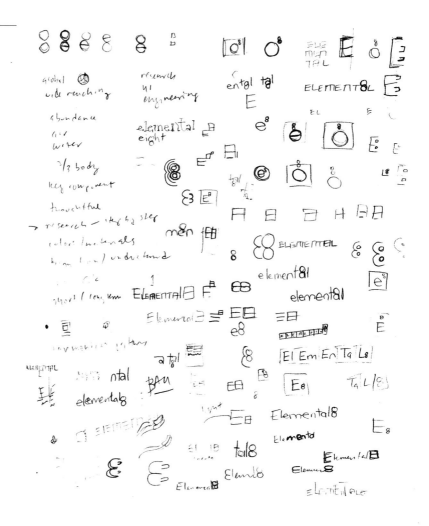

涵：這間工作室是由兩個合夥人創立，這個標誌指出這個事實，描繪兩個分離的元件合力創造出一個完整的個體。」

想想看針對這位客戶有哪些字會出現在你的心智圖上？「8」應該是最明顯的。「2」則代表工作室的兩位合夥人。將這幾個字用素描結合起來，你就設計出兩個圓圈，一個在上、另一個在下。就這麼簡單。

在一個類似的案例中，我和法國時尚設計師里歐內·勒弗洛克（Lionel Le Floch）合作，為他的高檔時尚品牌勒弗洛（LeFLOW）打造視覺識別。

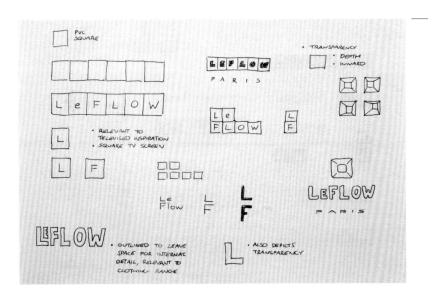

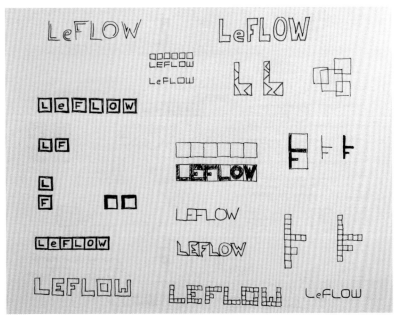

我最初畫的草圖比這裡秀出的多很多,但最後獲選的概念,卻是我在紙上畫出的第一個標誌。

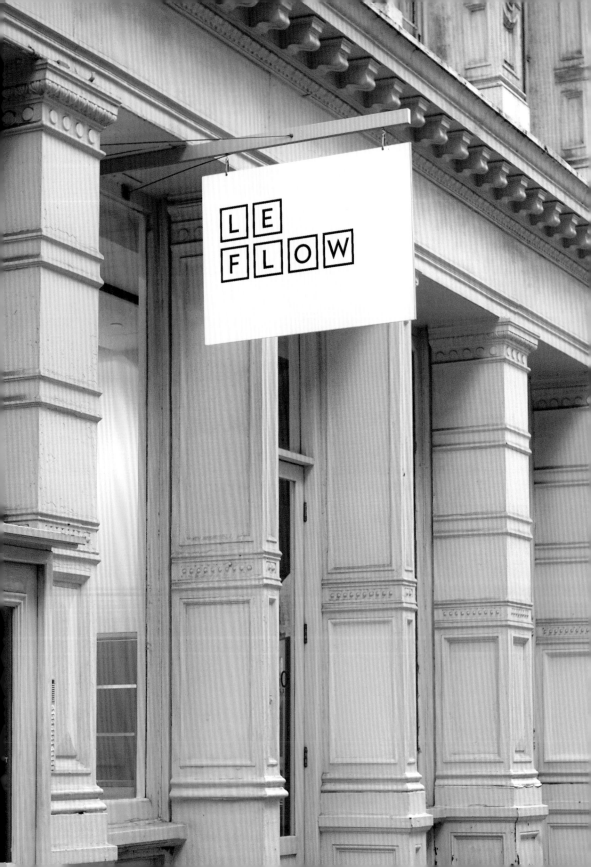

當你把識別設計的過程拆解開來，看起來都滿簡單的，但它就是由這些小步驟建構起來的，而且每個步驟都扮演了重要角色。

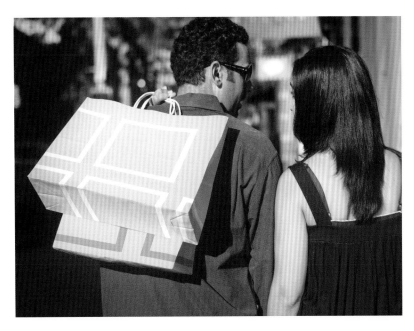

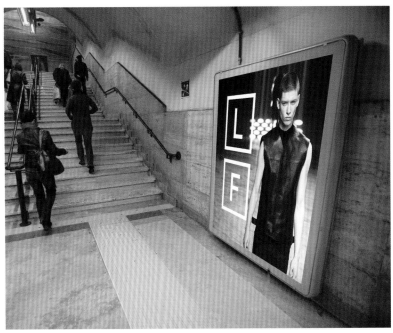

圓圈公司商標素描

我畫了一百多個草圖，
只拿出其中一些給客戶
看。

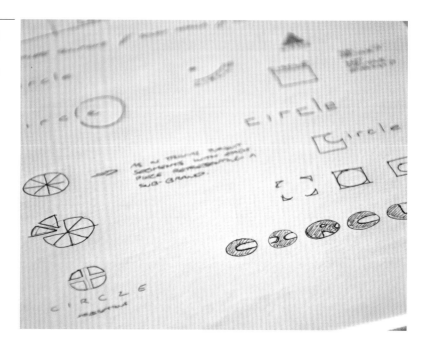

構想太多

我自行開業後最早承接的專案之一，是替南非一家網頁寄存服務公司「圓圈」（Circle）打造商標。我最初提出的幾個構想都沒獲得採用，因為我很想取悅他們，所以提出建議，說我會開設一個部落格，把我所有的草圖貼出來，邀請讀者分享它們的想法。那時的我還在學習階段，不了解這樣的態度會有以下這些缺點。

- 把你的構想全部秀出來，這種做法並不聰明。因為裡面必然會混雜一些糟糕的構想，而且別忘了墨菲定律（Murphy's Law）的影響，如果你提給客戶十個構想，九個好的，一個壞的，那個壞的被挑中的機率絕對大於十分之一。

- 當你提供太多選項給客戶時，挑選的工作就會變得更加困難：從兩個裡面選一個，比從五十個裡面選一個容易多了。

- 邀請一般大眾當評判，等於是漠視客戶的目標公眾，同時也不在乎那些評論者是否具有任何設計經驗。等你的客戶真的上去讀那些評論時，只會把你的工作搞得更亂。

我犯的這些錯誤只要出現一個，都足以讓專案窒礙難行，更別說三個全包。

最後我的確沒完成那個案子。

當你想到好幾個很棒的設計可能性時，用簡報用的PDF檔或slideshow把它們整理起來。目前，我比較喜歡用PDF檔記錄我的工作，就算是我親自做簡報也一樣。（使用PDF是適合的，因為內容的配置和格式化是固定的，也就是說，不論客戶用哪種軟體檢視，它都不會改變。

千萬不要將你認為可能不適合的想法納進來，也不要將低於水準的想法放進你的傑出創作中，減損品質。如果你將不確定的想法也放進來，客戶反而可能會從許多很棒的選項中選出比較差的那個。

先形式後顏色

現在讓我們來看一個範例，只呈現最棒的想法。

「90分之160」（160over90）是美國費城一家平面設計公司，承接了為伍德米爾藝術博物館（Woodmere Art Museum）重新設計品牌的重任。該博物館收藏其所謂「超過三世紀的豐富遺產，包括美國開國前的美洲藝術」。

和許多優質的代理商一樣，設計師先畫出一系列的素描草圖，然後才呈現三個最棒的設計給博物館：花押字、手寫及透視法等三種概念。90分之160

伍德米爾
藝術博物館商標

花押字概念

設計公司的標準作法是最初僅呈現黑白色的設計作品,因為該公司設計師認為顏色會使客戶無法聚焦在商標所要傳達的形式和想法上。

伍德米爾藝術博物館挑選了一個花押字選項的改良型,它的圖形簡單,強調尺寸和連結。根據這個設計,90分之160設計公司進一步製做了實心圖形,雖富古典美但轉化成更具現代建築感的元素,也可成為圖樣並保有意象。等到客戶下定決心傾向使用這個花押字時,才開始進行顏色處理。

伍德米爾
藝術博物館商標

最終設計

90分之160公司設計
2008

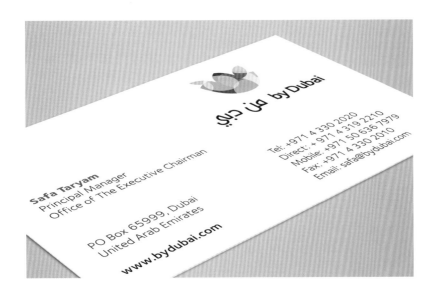

將顏色保留到設計過程的最後階段才顯示出來是很棒的想法，因為這個細節可以輕易更改。而你最不願見到的事，是客戶喜歡上一個不錯的作品，卻只因為不喜歡它的配色而作罷。

也就是說，如果在你分享不同的構想時你選擇秀出顏色，那麼最好用同樣的配色套在每個設計上，避免客戶單純因為對顏色的偏見而做出選擇。

情境的價值

使用情境來呈現你的設計作品，也就是它們會被人們看到的樣子，才是幫助客戶想像你可以使他們公司看起來多棒的關鍵。就好比買一部車一樣，車子可能展現出新的烤漆，並有「新車的味道」，不過除非你試乘過，否則不會完全相信。這就是為什麼使用情境來呈現商標設計，才能在最後使出臨門一腳，贏得客戶的心。

利用Illustrator和Photoshop等軟體，把你的設計融入交通工具、建築標牌、廣告看板、模擬文具等等，把這些加入你最棒的構想的PDF檔裡，簡

By Dubai模型

安德魯・沙巴堤設計
2008

代理公司：思睿高
創意總監：萊斯里・裴瑞茲

「在創作過程中，我經常會找到一些構想，並讓構想本身引發出可供品牌使用的素材。一旦某個構想得到確認，我就會透過那個構想證明它對產業的價值。這裡的重點在於，要知道什麼時候該構想的潛力已得到足夠的證明，不用再繼續催生創作素材，而是要做出決定。」
　　　　　——安德魯・沙巴堤

報給客戶。你創造的相關性越多樣，使用的效果就越會有凝聚感，最後的成品也會越有吸引力。

倫敦設計師安德魯・沙巴堤（Andrew Sabatier）在設計這些概念模型時，大大運用了Photoshop的效果。思瑞高品牌戰略諮詢公司（Siegel+Gale）邀請他一起替杜拜活動控股公司（Dubai Events Holding）重新設計品牌，該公司的任務，是要把杜拜打造成一個活動旅遊地。

大多數客戶不會有時間關心設計過程的每個步驟，他們只在乎最終結果。所以你的概念越具體，客戶就越能預見優點。

儘管我們可能不會認同，但人們的確是用書封來判定書的價值，所以，把你的識別簡報弄得很專業，絕對是好的。

同時也要確認，儲存PDF檔時，將日期置入實際的檔名內，以便後續可能需要與客戶往返修改時，能辨識版本差異，確保你和客戶在講電話時，討論的是相同版本的檔案。

鉛筆比滑鼠更管用

我們已經了解從開始到向客戶簡報的程序。你已經為心智圖、畫出想法草圖並向客戶呈現最佳的設計，做了相當多努力。現在PDF檔在客戶手上，你正在等待他的回覆。

彙整本章的重點如下：

● 心智圖可以幫助你思考最多、不同的設計方向。
● 即便最簡單的設計，也可以從一系列素描畫中獲得幫助。
● 鉛筆比滑鼠更好控制，而且可以讓你更自由揮灑創意；建議當你的想法確定後，再使用電腦。
● 如果你畫得不好，不需感到懊惱，因為重要的是將你的想法記錄下來，以便進一步發展或排除不用。

- 不要試圖將素描呈現給客戶看，因為必然會出現一些你不想進行的方向，最不幸的是剛好客戶又選中其中一個。
- 請確認你的PDF檔可以幫客戶聚焦想法，而不是專注在顏色等可以輕易改變的面向。
- 儘管我們可能並不認同，但人們經常喜歡以貌取人，所以請確認你的商標識別看起來很專業，以吸引客戶目光的注意力。

在這個階段，你可能會認為工作已將近完成，不過別忘了，你還得向客戶簡報你的想法，所以請繼續翻到下一章。

Chapter 8

溝通談判的技巧──
說出讓客戶信服的話

和客戶見過面並蒐集許多資訊，做過徹底研究，花了數小時素描，並將你認為最好的概念製作成數位版本後，現在你準備向客戶呈現那個版本，此時難免會感到過度的壓力和焦慮。

如果你和許多設計師一樣對簡報也感到恐懼，不知所措，那麼有一個減輕壓力的方法是──從不同的角度來看簡報。將你的想法呈現出來，不要和「天大的發現」聯想在一起，讓自己窘緊張。這個階段只是很單純的提出幾張設計草圖，並問客戶：「所以，你認為怎麼樣呢？」。

簡報真的只是和你的客戶聊聊天、談談話而已，如果你在整個設計過程中都一直保持那樣的想法──聽聽你的客戶怎麼說、思考過後做出回覆、清楚解說過程如何進行、和客戶公司的決策者維持對話等等，那麼簡報只不過是那場持續對話的延續。

但簡報也有微妙協商的技巧，就好像它們跟你製作的設計有關一樣，你需要使用清楚、簡潔的說明。你需要知道如何說服客戶你的作品是代表他們公司的最佳可能視覺設計。你還必須知道如何整理思緒，讓你說出來的話容易讓人相信。

本章檢視成功對話的重要因素，以及不成功的對話裡存在的一些情況。讀完後，你就會了解可以使用什麼樣的簡報策略，來讓你的客戶欣然接受你的一些想法。

如何和決策者交涉

在第四章中，我談過在專案某些階段中和決策者交涉的重要性。接著，我會將決策者稱為「評審小組」，因為決定你作品的人數可能會超過一位。

在專案期間全程與評審小組直接配合的情況，可能比較少見。常見的是在走到這個階段之前，你會和一位對口（比較有可能是品牌經理，而不是執行長或董事會）至少配合一段時間，但當你要提交設計理念時，與評審小組交手就成了關鍵。最不樂見的情況就是，你精心安排的解說淪為各說各話，只傳達到粗淺的基本概念，一經傳達便走了樣。

我看過很多機會因為評審小組的審查而錯失掉，我自己以前也曾受過這類牽連，不過與評審小組應對，並不表示結果一定是負面的，一定會變成「評審小組的設計」。

然而，若你能掌握評審小組的審查過程，就可以利用每一位評審的強項來弭平主要設計理念打結的小地方，最後製作出一個平面識別設計，讓你和評審小組都能點頭讚好。

2008年時，我正為日本東京柏西亞公司（Berthier Associates）進行品牌識別專案；它是一家室內設計公司，客戶包括法國航空（Air France）和法拉利（Ferrari）。在整個過程中，我有一個不錯的對口常務董事多明尼克·柏西亞（Dominique Berthier）；由於他位高權重，我誤判沒有評審小組參與，以為和我交涉的人有最終決定的權力。但我有問過嗎？沒有。我是先入為主的假定。我們都知道那會發生什麼樣的慘劇。

柏西亞擁有自己的設計師團隊，不過他們不是平面設計師，而是室內設計師。但我們平面設計師使用的元素，例如線條、空間、結構、顏色、色調、形狀等，是所有設計專業共通的。所以，我們的工作間絕對有重複的地方。

事後回想，柏西亞顯然希望在專案完成之前得到評審小組的認可。抱著這樣的期望，再加上當時我未能事先預料到或提出詢問，都意味著設計時程將因召開內部評審小組會議而明顯拉長。

不過，有評審小組的參與，也代表我可以利用柏西亞團隊的優勢，儘可能設計最棒的視覺識別。最終結果證明，評審小組在我們的工作關係上，確實提供極大助益。

berthier

Berthier Associates Co.,Ltd
株式会社 ベルチェ アソシエイツ
一級建築士事務所

〒107-0052
東京都 港区赤坂 2-8-6
国際赤坂ビル 別館
Kokusai Akasaka Bldg Annex
Akasaka 2-8-6, Minato-ku
Tokyo 107-0052

www.berthier.co.jp

60-3300
560-0802
amada@berthier.co.jp

從那時開始，每個專案我都會直接詢問對口：「誰會針對我提出的設計方向表示意見？」在柏西亞案，如果一開始我就知道該這麼做，就會了解到我需要增加專案的作業時間來配合內部會議，因為他們可是會毫不鬆懈盯緊設計進度。

確保你將你的想法向評審小組而不是向你的對口簡報，這樣的事不會在一夕之間改變。這是一個不斷進行的過程，從專案剛開始時你必須遵守的步驟或規定，確認當那個時間來到時，你可以將你的想法直接向決策者報告。

布雷爾·恩斯（Blair Enns）是穩贏（Win Without Pitching）顧問公司的創辦人，他設立公司的目的在於協助廣告設計公司改善和客戶之間的往來關係。他相信，設計師確實可以改善工作品質，並避免「評審小組設計」綁手綁腳的限制，只要遵照以下四個基本原則：

● 和對口緊密配合
● 避免居中協調
● 掌握大局
● 讓評審小組保持參與

恩斯是演說家、作家兼老師，他與全世界設計公司、廣告公司及公關公司配合，協助他們避開成本高、整合度低且以推銷為主的業務策略。但他反而支持廣告設計公司在和客戶往來關係中採取強勢作法，形塑服務買賣方式。我發現他的建議幫助我和客戶之間建立更融洽、更有效的關係。

這些話聽起來好像有點在打高空，因此本章以下幾節將詳細探討這四個原則，同時搭配我自己的一些趣聞軼事。

Rule #1：配合提供協助

介紹客戶，通常是以一個聯絡人做為開始。你可能會碰到非營利機構，此時評審小組可能是董事會。你的對口應該只是個職員，或者你的客戶是個建築工作室，則評審小組可能包括公司的合夥人。你的對口也可能是辦公室經理或行銷助理，既非合夥人，亦非建築師。

根據恩斯的說法，這個聯絡人很有可能跟你一樣，對評審小組決策制定失誤的可能性感到沮喪。在此情況下，同理心就是很有用的行銷工具。

設身處地為你的對口著想，你可能會發現對整體評審小組簡報設計想法，也是他的最優先要務，如果你能提供任何幫助，會相當受到感激。

我過去承接的一個專案（上一章曾簡單提及），需要為亞洲開發銀行的年度大會打造一個象徵符號，這場大會每年都會在亞洲開發銀行的不同成員國舉行，與會者有三千多人。我最初的對口是亞洲開發銀行對外關係部門的一名員工。一開始，他的工作是撰寫設計大綱、與五個不同的設計師接洽，然後收集報價遞交給祕書處。我獲選後，有個重要的步驟，就是要和四位決策者舉行電話會議，釐清他們的期望，並設定接下來的進行計畫（我的客戶在菲律賓，我在北愛爾蘭，所以在電話裡談是最適當的溝通方式）。由於對方行程安排的關係，我不可能每天和評審小組直接接洽，所以當他們對我提出的規劃感到滿意，而他們也回答了我的所有疑問之後，接著就由我和那位對口一起合作，確保最後提出的構想能有最大機會得到評審小組的共識。

我們彼此幫忙。

從最初開始，你就應該講清楚、說明白，你是來幫忙的，對於設計方面相當有經驗，可以協助包括你對口在內的人通過評審小組的審查。你們兩人互相配合，最後一定可以讓評審小組點頭讚賞。

Rule #2：避免居中協調

第一個原則配合提供協助，同時也是第二原則的一部分：盡一切可能避免居中協調。

想想這個情況：你受聘為專家，但如果你的設計作品是由聯絡窗口（評審小組委員的下屬）簡報，則那些作品給人的價值感可能較差。如果有人對你的作品表示反對意見，你的對口能有效答覆說明嗎？

KNOWN AS "PAGODA."

RELIGIOUS STRUCTURE MAINLY

"TIERED TOWER WITH MULTIP

OTHER PARTS OF ASIA."

STYLE OF CHINESE ARCHIT

- BASED
- CIRCLE T
 AROUND
- ADB STA
 'UNIVERS

"NOT EVERYTHING IS INSIDE

· FIVE CORE AREAS
· PENTAGON PENTAGRAM

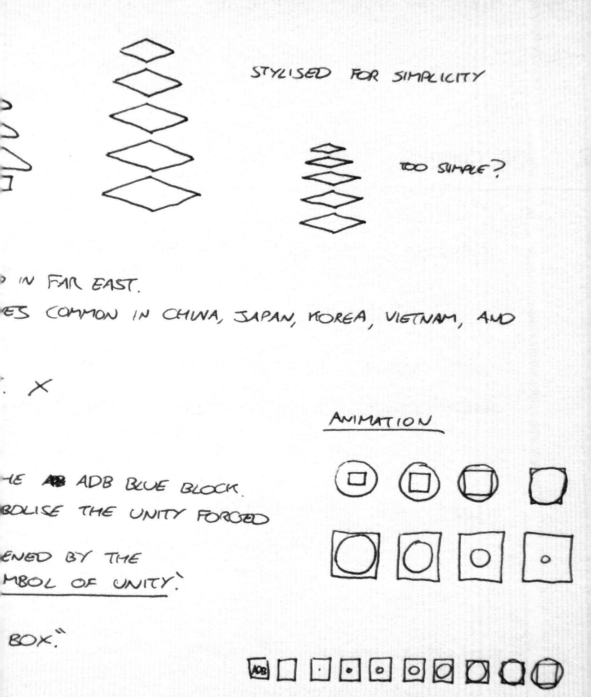

STYLISED FOR SIMPLICITY

TOO SIMPLE?

D IN FAR EAST.

ES COMMON IN CHINA, JAPAN, KOREA, VIETNAM, AND

. X

ANIMATION

HE ADB ADB BLUE BLOCK.

BOLISE THE UNITY FORGED

ENED BY THE

MBOL OF UNITY.

BOX."

GROWTH, UNITY, DEVELOPMENT
INTEGRATION

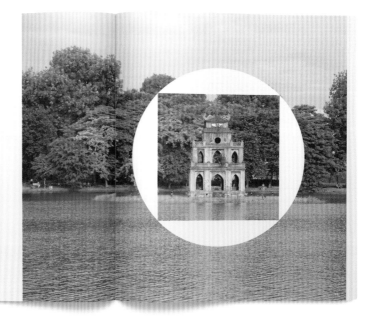

Millennium Development Goals

ADB's 44th Annual Meeting in Ha Noi, Viet Nam

I. Introductory Remarks

The 44th Annual Meeting is now drawing to a close. Over the last few days, we have discussed key issues facing the region, and the steps needed to consolidate development gains in the wake of the recent global crisis. It was particularly enlightening to look a few decades into the future and see that the Asia and Pacific region has the potential to take its place among the world's economically advanced regions – if the right policy decisions are made today, and accompanied by productive, effective investments. I thank all of you for once again providing ADB with your insights and advice.

II. The Region

I appreciate the views shared by Governors on the challenges and opportunities ahead. It is clear that the region as a whole has a promising future. Yet, many countries continue to face significant development hurdles.

Rising food and fuel prices and the accompanying inflationary pressures are threatening the continued recovery from the crisis, putting economic growth and poverty reduction at risk. These pressures must be carefully monitored and squarely addressed. Many developing countries in the region are lagging behind in achieving the non-income Millennium Development Goals. Growing inequalities are also of serious concern; left unchecked, these inequalities can destabilize the region and stunt its future growth.

There is wide agreement that the emphasis must continue to be on inclusive, environmentally sustainable, and balanced growth. As many Governors noted, investment in quality public services – infrastructure, education, and social safety nets – is essential to bridge the gap between those countries and citizens who are prospering, and those being left behind. And investments in "green growth" – particularly in clean and renewable energy and effective use of water resources – will significantly help make growth environmentally sustainable. The Asia and Pacific region remains highly vulnerable to climate change and natural disasters, and must lead the way in addressing these major issues.

你可能不知道你的聯絡人和評審小組之間的關係，或者是否會因為私人嫌隙進而影響評審小組對你作品的判斷。「辦公室政治」可能會存在於評審小組內部，影響評審委員接受你作品的決定，而這些問題是你的對口無力解決的。

當你想到，有其他人來說明你的作品，成為你和決策者之間的一塊大石頭，此時，你需要將那塊絆腳石搬開。

但有時說的比做的容易。在創業初期，我就曾碰到像這樣特別棘手的專案。我的客戶在希臘，對口是兩位合夥人之一，他們對最終決定都擁有相同的權力。

問題是，我的聯絡人說一口流利的英語，另一位則比較不行。我也知道透過中間這個窗口可能無法將我的提案充分翻譯出來，但我不知道怎麼做才好。結果我向我的對口做簡報；幾天後，他則向他的合夥人簡報。這樣的翻譯不僅可能會是一種阻礙，而且其間的時間差可能會導致重要的推理受到忽略或遺忘。

當時，我不清楚這對決策造成的影響有多嚴重。結果，客戶否決了我提的全部四個初稿，卻選擇一個較為普通的作品，那是他們兩個一起設計的。他們兩人都沒有任何設計經驗，儘管我試圖說服他們改變決定，但為時已晚。

即便所有決策者會說你的語言，讓你的聯絡人認同你是唯一能向評審小組簡報的最理想人選，有時還真難。此時，就可以適用第一原則。你已經表明你是來幫忙的，可以協助他通過評審小組的評估。為了推展你的工作，你可以在對評審簡報前，先向你的對口試做簡報，讓他對你的意圖感到更放心。

恩斯建議，在說服你的對口時，如果所有方法都不管用，可以試試「公司政策」。告訴他說：你的公司規定設計師只能向專案決策者做設計概念簡報。

「你會很驚訝，當他聽到這些話時，通常阻力就會消失了。」恩斯說。

Rule #3：取得主控權

當你已經達成與評審小組安排會面的目標後，最重要的是，你從最初就需取得會議的主控權。緊控整個議程，對於通過你的設計概念將有相當助益。

但呈現設計概念時，要記得一件事：評審小組可能得花上幾個月的時間來討論設計的細節。執行長、主管以及公司老闆都各有不同考量，所以可以用提醒他們的方式，才能確保每個人對花在品牌識別設計上的時間和金錢都沒有異議。

扼要陳述專案背景、為何需要新的識別或重新修改、設計目標為何、新識別如何能實際有助於公司產生利潤等等。你可以依據有多少簡報時間，來判斷敘述的深度。

可以使用的時間愈久，需要提供的細節就愈多。但不要好像起乩一樣長篇大論講個不停；設計提案應該像振奮劑一樣，聽起來讓人眼睛發亮，而不是像安眠藥讓人昏昏欲睡；要記住你眼前的觀眾可都是大忙人，只要講個幾分鐘就夠了。

儘管你認為你的想法已經相當清楚，但你可能會不自覺地不時說出一些設計專業術語，打斷客戶的思路。所以請記住，你不是在對其他設計師說話。你要講清楚、說明白，不用專業術語，讓他們可以一直跟上設計提案。

概述基本原則

當所有人都跟上你的速度之後，你需要概述幾項基本原則，以維持提案的主控權。

評審委員通常會聽你娓娓道出設計想法，再決定自己的設計方向。這時你得提醒評審委員，雖然他們的看法很重要，但仍該克制住自己下場「校長兼撞鐘」的衝動，只有你才是專家。如果討論到後來變成是他們指定你要用什麼顏色或字型，必然會對品牌造成不利影響。

讓他們知道，你需要他們提供的是策略性的想法，以及執行上的自由，例如：「請讓我知道你認為這個創意是否符合我們先前同意的概念，但盡量別去想該怎麼解決或建議如何修改，因為你們請我來，就是要我做這個的。」

或許你甚至會提供評審小組一些範例，像是「如果你認為藍色對於想呈現力量形象的公司來說顯得太弱，或者如果你認為字體有點過時，說出這類印象對專案的成功與否極為重要。但請盡量不要說『用深一點的藍色』或『為什麼不試試奧魯古拉現代體（Arugula Modern）？』你們必須相信我可以根據你們的意見，設計出適合的作品，不然我們可能會削弱品牌識別的力道，因為我聽到的都不是內行人的想法。」

你可能也會發現，很多評審小組裡都會有一個人特別強勢，他比別人更有影響力，純粹只是因為他比別人更敢講！這會讓互動變得彆扭，造成不利的結果。不過，身為一個單純執行專業任務的外來者，你可以在小組內部權力失衡時，將會議重新拉回平衡的狀況，所以請不要低估這種圈外人的力量。取得主控權，並站穩你的立場吧！

請不要等到簡報

當然，如果你從整個程序最初——遠在簡報之前——即未維持某些程度的主

控權，則你可能在此時很難保有主控權。在整個程序中，你與客戶的關係，對客戶驗收通過你的作品極為重要。

「早在你與評審小組首次互動時，你可以選擇將雙方關係建立成病人（客戶）和執業醫師（設計公司）或顧客與點餐人員，」恩斯說。「你會被視為一位醫生或服務生，取決於你握有主控權的程度。」

他說的沒錯。這是個很容易掉入的陷阱——讓自己成為點餐人員；在我最早期幾個計畫中，類似情況經常發生。客戶會告訴我用某種字體或某種顏色，我會說：「沒問題。希望明天前可以收到修改。」此時，是客戶在做你的工作喔，只是他並未擁有和你一樣的設計教育和經驗。在設計平面品牌識別時，這種情況幫助有限。

如果在創業初期早知道這章詳述的撇步，相信我應可免除許多頭痛問題，以及因客戶不斷新出現怪念頭的往返討論。

Rule #4：讓評審小組保持參與

俗話說：「不入虎穴，焉得虎子。」不論你認為評審小組是友是敵，要順利完成交易，在整個設計過程的開端，就可以將評審小組的角色定位成客戶的關係，並清楚了解何時他們的建議會有幫助，何時會有反效果。

知道評審小組確實為評議過程的一部分，而且他們回饋的意見也將大大有助於專案成功，這對任何客戶來說都會倍感安心。如果評審小組從頭到尾都有參與設計的發展過程，而不是事後才被知會，配合起來會更加順暢，尤其是合作初期典型的策略性問題更是如此。你只要針對如何借用他們的看法，以及何時需要參考這兩方面，設定基本原則就可以了。

2004年，一家造景公司委請我設計他們的第一個品牌識別。在最初幾個星期，開過幾次面對面會議之後，設計過程進行得相當順利。但當我準備簡報設計概念時，情勢卻急轉直下，讓人有點措手不及。

我不知道在他們委請我之前，評審小組已經請另一家公司提出他們想要的設計。他們想請我將它完整具體呈現出來，而不是經由我自己的研究和腦力激

盪來設計一個新的視覺識別。麻煩的是，他們並未告訴我這個前提，反而期待我設計出他們「可能」會更喜歡的作品，所以就一直悶不吭聲。

我強烈相信，我提出的設計對客戶的客戶更具吸引力，但結果卻是評審小組委員已經偏向他們原本的設計。因此，我花了一整個月的時間研究、腦力激盪、素描及賦予概念，對他們根本不重要。

如果我在專案最初對擬定基本原則更為徹底，我應該可以省下這一個月的時間。我應該說，「如果有你們幫忙，我會提出許多可以讓貴公司顧客更滿意的設計。提出許多不同的設計，我們可以選出最適合的一個，然後繼續下一階段，或採用你們的意見稍做修改。」

當然，我還應該在初次會議中就詢問客戶是否有任何已經想好的設計概念。可惜這些問題我都沒提。

每次會議的目標，是要獲得評審小組的核准和共識，不需要在費盡千辛萬苦為最終設計理念訂定出紮實的策略後，卻只聽到蜚短流長的疑慮。策略是你和評審小組應取得共識的首要面向之一，如果拖到這個階段才做修正，是相當沒有建設性的。

由於你知道恩斯的四個原則──確保簡報往你希望的方向進行，所以現在就聚焦於排程。

切記：先不要給太多承諾，再拿出超水準的表現

保持在期限前交件，是維持健全客戶關係的關鍵。想想最後一次在網路上購買某個產品，你想知道何時可以交貨，不是嗎？在設計修改上，客戶也沒什麼不同。他們希望你在你說的時間交件。所以每次當你不確定某個案件多久才會完成時，先給客戶一個預估日期，比你評估所需的時間更久。

為什麼呢？因為不預期的挫折狀況隨時都會出現，想想看你每天工作用的電腦、你經常使用的Adobe軟體、你付費使用的網際網路連線、你辦公室的供電、你的健康等等。

這些必要條件沒有一樣可以掛保證，更別提你當然會不時碰到些電腦問題，影響你的生產力。即便設備運作一切正常，也可能會有某個人出紕漏，因為即使是最獨立作業的設計師，也有需要仰賴他人才能完工之處。

2013年，維特羅斯公司（Virtulos）找我設計時，我已經排定了一個十天的旅遊計畫，正好就在專案進行過程中。我一開始就跟客戶談了這件事，解釋為什麼這次需要的設計時間比較久。

因為客戶知道設計時間拉長，所以他也很高興配合我的私人需求。所以將最差的情況考量到你的交件時間範圍內，然後當事情進行順利時提早交件，讓你的客戶留下好印象。

姿態要放低

需重申的是，設計過程總是包括一方以上，需要討論時，你應該隨時準備放低姿態，傾聽別人的看法。當然，你會希望你的客戶遵照本章先前設下的基本原則。如果沒有，你可能需要不時提醒評審小組這些原則。

客戶經常會提供建議，一開始你可能不太認同。這裡有個案例：TalkTo是一個簡訊app，可以幫助客戶用輕鬆簡單的方式從在地廠商那裡得到回覆。我為它們提出兩個適合的構想，雖然評審小組也喜歡我偏愛的那一款，但是他們認為，既然該公司主打的方向是輕鬆簡單，用這個設計似乎有點過頭。事後回顧，我可以理解他們的選擇的確比較適當。

即便當你完全不同意客戶的看法時，好好傾聽，同時保持開放的心胸還是值得的。

再舉一個例子。當我與黃頁（Yellow Pages）公司簽約，重新設計其「走路的手指」商標時，我的任務是將手指保留在設計中，但呈現的手法不同於以往。

評審小組裡有些委員認為，在手指旁加入一支飛鏢可以改善設計（黃頁當時使用飛鏢做為網站上的標誌），但我卻不這麼認為。

設計的構想是，維特羅斯幫
助客戶成長。用傾斜的視覺
效果代表成長。

TalkTo

**較動感且行銷與推廣
結合的概念**

TalkTo

我偏愛這個比較動感的字
標，因為它具有雙線的概
念，而且可以把行銷推廣拉
在一起。

talkto

最終獲選商標

TalkTo

最後獲選的字標比較簡
單，採用客製化的Gotham
Rounded字體，這的確是
比較適合的走向。

評審小組不知道我在第三章中討論的「聚焦於單一事物」的概念，所以我了
解評審委員需要親眼瞧瞧：加入飛鏢會使設計與太多元素混淆。

我沒有辯駁，而是依照要求交件。但我同時將這個想法結合另一個我認為更
好的設計，並在簡報時提出說明。

把結果拿來兩兩相較，評審小組就比較容易看出他們的設計想法並不適合。
通常如果客戶看見他們的策略性詮釋被具體呈現出來，就不太會阻止你照自
己的想法繼續進行下去了。

符號改良

黃頁

改良前（左），改良後
（右）。有飛鏢的那個設計
根本不值得印在書裡。那完
全不適合。

請記住，在簡報時，你在這個階段報告的，是你最佳作品背後的設計想法。
儘可能經常提醒你的客戶聚焦於這個想法──設計概念背後的故事，而不是
標誌本身的錯綜複雜或字體的特別選擇。這些次要細節在達成一個單一方向
共識之後，都可以處理。否則，結果你會針對好幾個方向不斷提供修改版
本，對雙方來說都會增加不必要的成本。

然而，要記住的是，事情不會每次都順你的意。在我創業多年以來，我大約
向六、七十位不同客戶簡報品牌識別專案，其中最早的兩、三個提案相當不
順利，以致在過程中陷入僵局，造成客戶和我雙輸的局面。不過我從這些鐵
板中學到不少教訓，可能相當或多過於我從成功經驗中所學到的東西。

Part III

Keep the fires burning
保持熱情活力

Remember you will never know all there is to
know about design.

謹記 ── 設計也是學海無涯，唯勤是岸。

Chapter 9

保持動力 ——

沒有創作動力，怎麼辦？怎麼辦？怎麼辦？

設計靈感是老套的說法了。我經常被問到我的工作都是去哪裡尋找靈感，或者怎麼保有靈感。但應該記住，身為設計師，並不需要獲得這個詞字面上所謂的靈感。能在識別設計過程中成功競爭的能力，來自於多年的研究、練習及經驗的開花結果，以及遵循清楚規範的整套步驟——這些步驟已經詳述在前幾個章節中。

然而，如果缺乏的是動力而不是靈感，那問題可就大了。如果你以為在長久的設計事業中，不論任何時候你的動力永遠不減，那就未免太過天真了。看似永遠無法結束的專案、同事過於苛刻的批評、幾個星期後才發現你最喜愛的概念已經被別家公司設計出來了、每天黏在電腦前好幾個小時……這些因素的全部或任何一個都會慢慢消磨你的動力，這時候該怎麼辦呢？

本章提供許多激起動力的訣竅，有些來自我的想法，有些則來自其他設計師，包括你如何不斷保持靈感，以及碰到棘手的專案時，如何讓創意點子源源不絕，成功達成任務。

不斷學習

設計也是學海無涯，唯勤是岸。

設計專業不斷演進，想待在這行裡，你就需要跟著演進。想了解業界的趨勢，你可能需要知道它從過去到現在的發展歷程。我們可以從許多偉大的平面設計師前輩學習到相當多的東西，例如保羅・蘭德（Paul Rand，設計過IBM的商標）、寶拉・雪兒（Paula Scher，設計過花旗的商標）、湯姆・蓋斯馬（Tom Geismar，設計過美孚機油的商標）等大師。他們一輩子都從事設計工作，累積了相當多寶貴的經驗，我對他們的故事和軼聞趣事，百聽不厭。

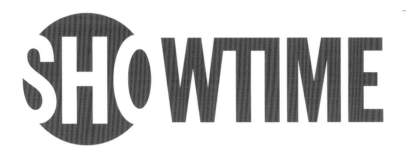

以聚光燈隱喻
娛樂事業

娛樂時間電視網

查馬耶夫＆蓋斯馬公司
伊凡‧查馬耶夫設計
1997

在報紙節目單和電視指南
上面，每家電台都是以
三個字母的代碼呈現：
CBS、NBC、HBO，等
等。在這些節目單上，
娛樂時間電視網的縮寫
永遠是SHO。查馬耶夫
從這個縮寫得到靈感，做
出一勞永逸的解決方案：
他SHO上面打了一盞聚
光燈，把名稱中的這三個
字母凸顯出來，而用聚光
燈這個符號來隱喻娛樂事
業，真是再恰當也不過。
於是，最前面那三個字母
就以紅圈圈裡的反白字體
呈現。

紐約的伊凡‧查馬耶夫一直保有動力，因為每個客戶都不一樣，每個都有各
自的顧客群。查馬耶夫說：「我們要做的，就是認識我們的客戶，了解他們
的未來在哪裡，然後才開始工作。我們設計並享受解決問題的過程。我們非
但不用繳學費，還可領到報酬呢！這份工作不會重複；永不無聊。」

想想看，我們的同儕就是我們最大的動力來源。我最喜歡欣賞和思考其他設
計師的作品，讓我產生改進的動力。最有天分的設計師，是那些對一切事物
都感到興趣的人。我提到過，你需要積極地學習有關世界、歷史、生活等等
一切。在本書最後設計資源單元中列出許多平面設計師，你可以用來進一步
加強你的平面設計知識。

我問過北愛爾蘭貝爾法斯特市設計部落格Ace Jet 170設計師理查‧威斯頓
（Richard Weston），他的回答也相當呼應「不斷學習」這個概念。

「我不時會提醒自己：『不要以為你知道的東西夠多了。』對知識和經驗
的渴望，為我的工作注入活力，而且老實說，我的職業生涯也能過得輕鬆一
些。」威斯頓說。

「我總是必須在很緊的時間內，以有限的預算，提出超高水準的概念和設計
作品。唯有不斷學習並大量蒐集資料，我才能在這樣的壓力下成長、茁壯，
應付自如，而這種情況是永遠都會存在的。無論是與我們的工作準則還是跟

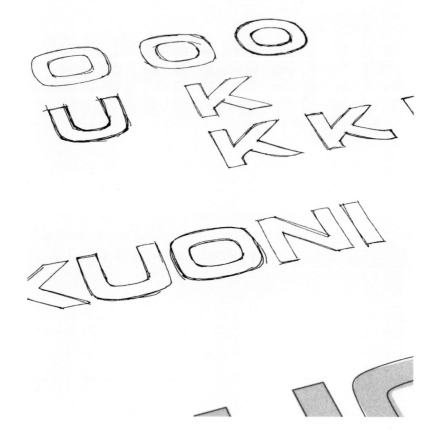

大環境有關，總之就是會有新奇、相關的事物等著我們去學習，這就是為什麼這份工作這麼棒的原因之一！」

領先四年

「記得在某個地方看過──不好意思，我忘了是誰說過──設計師的品味領先一般大眾七年，」海德工作室（studio hyde, davidthedesigner. com）的大衛‧海德說。「成為一位成功設計師的訣竅，在於領先四年。就是這個神奇數字『4』，不斷驅動我向前邁進！」

KUONI

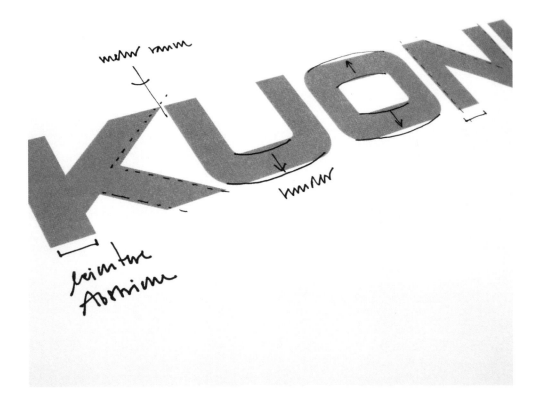

創造不同

後設設計公司的執行長暨管理合夥人哈德曼，在整個職業生涯中一直保有動力，他靠的是「在競爭市場上替客戶解決棘手難題，以免造成巨大衝擊，並創造不可置信的改變」。

別低估你為客戶帶來的價值。

離開電腦

儘管電腦和網際網路科技令人讚嘆，但它們仍只是我們用來達到目標（製作平面設計）的工具而已。我們最佳的成就來自我們的思想，以及敏捷地詮釋客戶的需求，這兩方面和電腦都沒有關係。

「今非昔比，我們公司的員工以前都能繪圖，」設計師傑瑞德‧惠爾塔（Gerard Huerta）說。「這便是為什麼那些人無法想像的主要原因。當你腸枯思竭，只要離開電腦並開始拿筆作畫，你就可以『看』到了。」

當你忍住用電腦將設計想法具象化的衝動時，請記住那個概念在我們腦海中比在電腦裡還久，我們現在能製作出一樣好或更好的設計，以及所有作品，都是如此。

所以，至少在設計過程初期不用電腦，將事情想透徹，拿起筆和畫板，開始做筆記和素描。

為你自己設計

「身為設計師，我發現我需要在與客戶的生意關係以外，擁有其他的創意經驗，有機會去做些只滿足我自己、不必取悅別人的設計，」美國康乃狄克州西港市傑瑞庫柏合夥人公司（Jerry Kuyper Partners）的傑瑞‧庫柏說。

「這能讓我更去傾聽客戶的需求，並有效配合。我也時常提醒自己要多向外看看──設計世界是很令人驚豔的。」

時尚中心

麥可・貝汝設計
五芒星
1993

創造新東西

「我相信驅使人們成為設計師的原因,是當他們得知,自己擁有一種可以讓東西無中生有的神奇資質,」五芒星合夥人麥可・貝汝(Michael Bierut)說。「也許是把一張白紙變成一幅栩栩如生的馬匹素描。也許是把一團黏土捏成一輛好笑的車子。也許是把一疊紙張餵進印表機裡然後變出一本漫畫書。也許是你可以在iMovie上製作一支小動畫。從什麼都沒有到變出某樣東西,那種興奮發抖的感覺,我還記得很清楚,那時我還是個孩子,我心想:『噢,老天,如果我能這樣一直做一直做,我一定會是世界上最快樂的人。』」

回顧過往

看著早期的作品,就可看出身為設計師一路走來的歷程。我對每個新專案設定的目標,就是讓它變成當時最棒的作品,所以這是一條永無止境的前進之路。十年前,我創造的東西讓我很開心。現在我創造的東西依然如此,但是回頭看我十年前的作品,我忍不住會想,我應該用不同的做法讓這個地方

機能工程

塞格麥斯特和
瓦許工作室設計

創意總監：
史蒂芬‧塞格麥斯特
藝術總監和設計師：
潔西卡‧瓦許
設計：瓦德‧傑佛瑞
動畫：喬爾‧渥克

或那個構想更棒才對。你也可以試試看。拿出塵封已久的最早作品，和你現在的作品比較看看。它幫助我了解，我正在進步。這就是重點：做你愛做的事，然後盡情享受它，因為太享受了，只會越做越棒。

展現出持續不斷進步的欲望

「每位設計師都有某一種程度的不安全感，這只能經由創意同儕團體的敬重或作品的商業成功，才能減低，」倫敦三億公司（300million）的創意總監馬丁‧羅雷（Martin Lawless）說。「很不幸的是，安全的溫暖、陶醉、驕傲感覺不會持續很久。有時候，它與你從頒獎台繞回走到微笑的同事和微醺的客戶桌前的時間一樣短。」

「動力來自不斷想回到短暫的登峰造極狀態的欲望，就是這麼簡單，卻非常的難。」

請勿過勞

你看過美國恐怖小說大師史蒂芬‧金（Stephen King）的《鬼店》（*The Shining*）小說嗎？裡面有一句話說：「只工作不玩耍，聰明孩子也變傻。」和電影裡一樣，如果你腦子裡想的都是工作，將會變得鬱鬱寡歡。

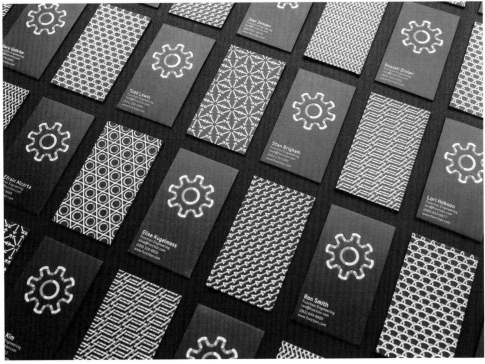

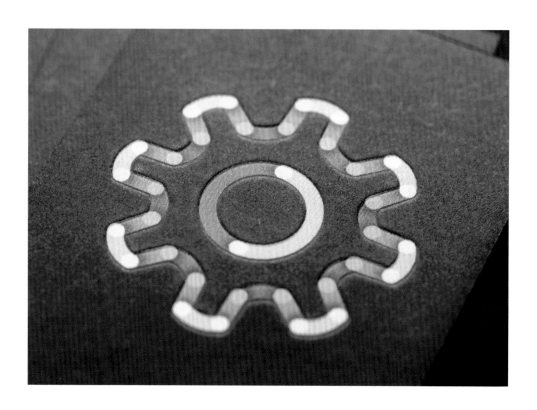

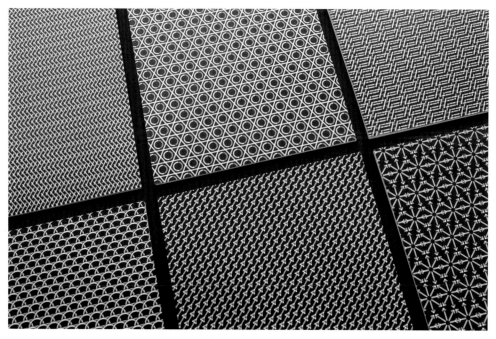

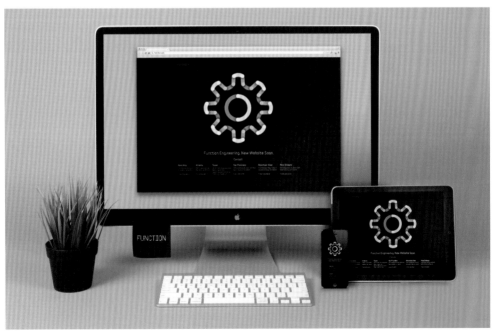

史蒂芬・塞格麥斯特（Stephen Sagmeister）每七年就會把他的紐約工作室關閉一年，休個長假，讓生活保持平衡。那些休假本來就是他應得的退休歲月，他只是把它們分散穿插在人生的不同階段，差別在於現在的他比較年輕也比較有活力，還可以把旅遊累積的經驗運用在未來的設計專案裡。

持續問問題

「不要忘記，做為設計師，我們都會碰到瓶頸，」加拿大溫哥華smashLAB設計公司的創意總監艾瑞克・卡加羅（Eric Karjaluoto）說。「不論你是誰，不論你贏得多少掌聲，不論你過去多麼成功，你仍然很辛苦。你可以從許多方面來看這件事，但我已經可以相當坦然面對了。」

「我認為，要成為一名優秀的設計師，和個人的好奇心與工作意願有直接的關係，」卡加羅說。「如果你不斷提出問題，努力練習琢磨，技巧就會精進，就是這麼簡單。所以當你碰到困難，想要放聲大叫時，可以拿支鉛筆和一大張白紙，開始畫畫。每重複一次，你就離目標愈近。」

謹慎進行每個步驟

當你已經為某個專案謹慎準備好，詢問過客戶許多問題，這樣會讓一切進行得更順利。不過當問題獲得解答之後，請不要就此停止這個有條理的方法。謹慎進行設計過程的各個步驟，長期來說會讓你做起來更順利些。儘管這聽起來可能有點奇怪，但略過任何步驟，造成客戶不滿意的結果，最後只會讓你的工作變得更多。

尋求共識

「或許識別專案中最大的動力殺手是客戶的看法，」思考中設計公司（UnderConsideration）設計師兼作家亞敏・維特（Armin Vit）說。「尤其是，客戶對我們提出的解決方法總是唱反調。」

「但在大多數情況下，這才是平面設計真正的挑戰：尋求你和客戶之間的共識，以解決視覺的問題。」

雲雀象徵新曙光

達拉科公司

Believe in設計

三十多年來，達拉科公司一直負責設計和行銷袖釦等飾品配件給珠寶商，在全球各地擁有1200多家商業客戶。當該公司的創立者大衛・拉孔（David Larcmbe）出乎意外的不幸喪生後，女兒蕾秋決定接手，帶領公司開啟新局。

新的視覺識別以一隻充滿當代感的雲雀做為圖案，清楚標示出這家公司已經進入另一個新世代。雲雀是英國的代表性鳴禽，象徵新的曙光，靈感來源與該家族的名稱演變有關。

「請記住，解決視覺問題有幾十種方法，其中大多數的效力都一樣。」

「如果客戶對某個東西的大小或顏色有意見，試試12種大小或顏色，」維特說。「如果客戶不喜歡你提出的作品，再想十幾個試試看。這並不表示你一定要將全部作品都提給他看，但至少這是為你自己做；你不只應該為客戶，也應該為你自己這麼做。所以去動動腦筋囉。」

截稿期限將到

「截稿期限是設計師最大的單一動力來源，」英國設計工作室Believe in布雷爾・湯姆森（Blair Thomson）說。

值得一提的是，期限必須是實際的，也就是必須包含不預期的延遲，否則最後你自己會承受不當的壓力。

湯姆森繼續說：「我們會離開書桌，花時間去思考專案。最棒的想法往往都是在腦袋放空的時候出現。有些時候應該走開一下再回來，新鮮是最好的治

DALACO® Crediton • Devon • EX17 1ES • England • UK
Tel: +44 (0)1363 777 800 *Email:* sales@dalaco.co.uk

John Taylor
Area Sales Executive

Mobile: +44 (0)7967 146697 www.dalaco.co.uk

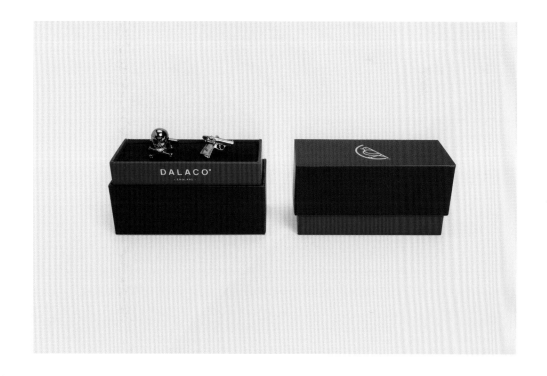

Contents

Classic
STONE SET / STERLING SILVER & 9CT GOLD / HERITAGE

Contemporary
/ PATRIOTIC / MODERN HERITAGE

Celebration
CELEBRATION

Personality

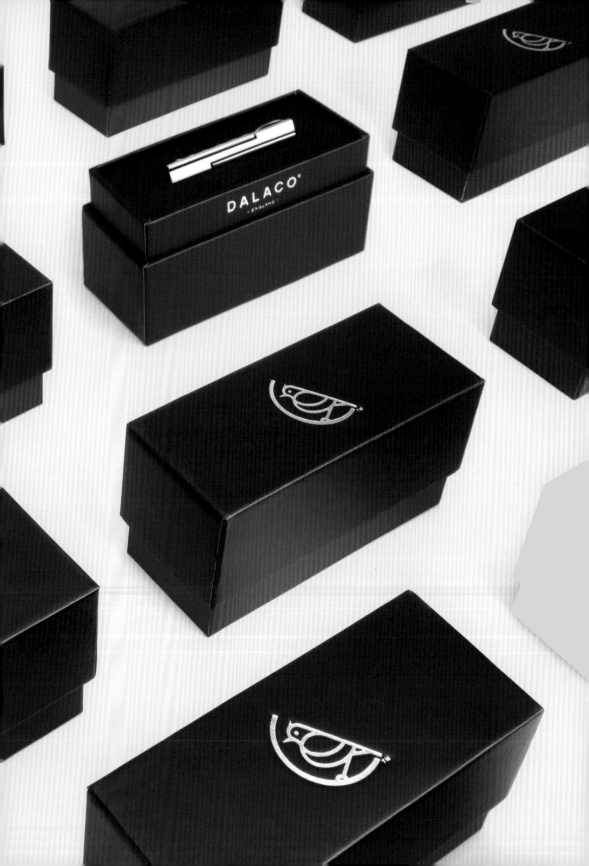

療。我們也會打造環境，讓『快樂的意外』有機會發生。人與想法的碰撞，會把我們帶到驚喜之地。」

多面思考

大腦形成固定的思考模式，我們執行相同的任務愈多，模式愈根深蒂固，不知不覺中，變成積習難改。

我最喜歡的一個作者是愛德華·包諾（Edward de Bono），他被許多人視為創意思考領域的領導人。「創意思考是一種技巧，」包諾說。「它不只是個人天分的問題，也不只是坐在河邊，彈奏巴洛克音樂，希望可以獲得靈感，那就太遜了！」

和你學習如何說另一種語言一樣，你也可以學習如何變得有創意。多面思考的目的是思考正常想法以外的可能性。

那要怎麼做呢？我認為將心裡想到的每個想法全畫下來，然後手中拿著設計要求來研究素描，這樣可以讓我畫出更多素描，如果沒有如此分析，我就不會想到這麼多。現在把素描上下顛倒，從遠一點的地方看，問問其他人的意見。你的想法愈有創意，你的客戶會愈高興，你對結果也會感到愈滿意。

改善你的溝通技巧

「對設計師菜鳥最大的單一動力殺手，是用看似乎沒太大意義的更改以及不合理的修改，來毀掉你設計作品的客戶。」美國科羅拉多州紅火箭媒體集團（Red Rocket Media Group）創意總監阿德里安·漢夫（Adrian Hanft）說。雖然設計學校灌輸給你一大堆專業技術知識，但當你的傑作第一次被客戶視為糞土時，大多數人還是不知如何面對、調適那樣的心碎感。

「為了保持動力，你需要將每次和客戶的會面視為改善學校沒有教你的技巧：如何與人溝通。隨著你與客戶溝通和互動得越來越順暢，你會發現你的設計獲得賞識的機會愈來愈大，你的偉大想法並沒有在編輯室內就被丟棄。」

天鵝之歌公司

美琪・麥克納設計
2001

天鵝之歌為絕症病人舉辦個
人音樂會,在臨終之前實現
他們的音樂夢想。

管理你的期望

如果期望客戶會對你的設計作品感到狂喜,那你就會失去感到驚喜的機會;
實際上,你只會讓自己失望。維持適度的期望,則來自客戶的建設性批評就
容易處理多了。

不斷設計

「針對真正帶給你靈感的作品努力,不論是一本書、名片、海報、網站或任
何讓你感到渾身是勁的東西,」「第一巷」公司(AisleOne)安東尼奧・
卡魯松(Antonio Carusone)說。「不斷設計,即便沒有目的也沒關係,
這樣才會讓你保持精力充沛,衝!衝!衝!」

燃燒生活的熱情

麥克納設計公司(Macnab Design)作家兼設計師美琪・麥克納(Maggie
Macnab)提出一些適合的建議:「對你的靈魂保持忠誠,才算對得起你自
己,將這樣的精神落實到生活中的每一件事上,」

「如果某事不順，把原因找出來。可能你還在學習中，需要進一步發展才能讓事情更為順利。也有可能真的不是適不適合的問題。你需要繼續前進，不斷探索、發掘。如果你覺得熱血沸騰，表示你正走在正確的道路上。激不起興趣的專案我不接。簡單明瞭。」

倫敦「某人設計公司」的西蒙・曼奇普（Simon Manchipp）也有同感：「和喜歡的人一起做有興趣的事。這聽起來一點也不聳動，但情況如果不是這樣，可是會把人給壓垮。我們真的很愛為那些正在『打造中』的品牌工作，而不是那些已經『打造好』的品牌，那是完全不一樣的經驗。把差事做好。玩得開心。賺到夠多的錢，繼續做這兩件事。」

退一步

有人說，如果你的口袋裡有錢，你就比全世界百分之七十的人更富有。這個現實想法將我們的「西化」生活看得相當透徹。從更大的方向來看，我很慶幸自己能夠在一個生活無虞的家庭環境中長大，有屋簷可以遮風避雨，還不愁吃穿。

這樣的生活如何驅動我呢？我要我的孩子們也過同樣的生活。為了讓自己變成更優秀的設計師，我希望拿到更多有報酬的專案（不論是金錢或情感上），並協助我獲得一個更穩定、美好的未來。

絕不要將金錢上的安全感視為理所當然。不時退一步看看，世界何其大，還有更多東西值得打拼！

那就是動力！

答疑解惑──

設計疑難雜症Q&A

我從2006年以來不斷的寫設計部落格，至今已經發表超過約1000篇文章，並有超過4萬個回應。不可避免地，這些評論中有許多針對設計過程提出問題，同時也是重要的問題。

為了幫你省去在我的部落格檔案中搜索答案，我特別選出幾個讀者提出的重要問題，並增加新的補充說明，透過這些問答我本身也獲益良多。

原創性問題

Q：我曾被指控抄襲別人現在的商標，我們兩個的商標非常相似，但我不會模仿別人的東西來傷害我的名譽。請問你會怎麼處理呢？

A：由於有幾百萬家公司存在，最知名的商標外觀往往很簡單，可以說，如果你用心看，你會發現商標之間多少有些相似。

當商標律師評估一件侵權是否可能成立時，最重要的是兩個商標是否用在同一個業別或相同的專業領域內。如果不是，律師可能會告訴你說案子不會成立。如果是，很好，不過律師費可不便宜。所以請花時間找位好律師，並做好荷包失血的心理準備。

如果我的客戶想要拿商標去登記，我會建議他們去找商標法律師談，取得專家的風險評估。商標法是個專業領域，客戶不能指望你是這方面的專家。

美國設計師麥克·大衛森（Mike Davidson）曾針對所謂原創說：「在設計過程中，在每個步驟告訴你自己，某個人無疑地已經想過這個東西，然後問你自己，你怎麼做才能將它凸顯出來呢？」。

Q：你認為現在還有可能找到原創性的設計嗎？

A：做設計時，我不太會用原創性這樣的詞彙。如果我說，我打造出一個原創性的成品，我怕會誤導我的客戶。貼切、獨特、好搭配：這些才是我關注的重點。

某樣東西對你而言可能是完全原創，但其實我們能取得的資訊都是有限的，所以，雖然你相信某樣設計是原創的，但只要那樣設計代表的產品越普及，它在世界各地的能見度越高，那項設計就越有可能存在於其他地方（至少會有非常類似的東西）。

保羅・蘭德說過：「不用努力做出原創設計。只要努力做出好設計。」這句話其實是改編自密斯凡德羅（Mies van der Rohe）的說法。這就是我的建議，貼切但不原創。

衡量設計的投資報酬率

Q：我想為作品集增添一些細節，是和作品發揮的影響力有關。請問你的客戶是否曾經提供你一些數據，可以看出你的作品對他們的業務產生了多少助益？

A：要衡量設計專案對業務造成的影響，幾乎是不可能的，因為裡面還摻雜其他因素，像是新的廣告宣傳、促銷活動、產品上市、策略改變等等。我從沒收過任何數據可以直接歸因於品牌識別設計，但我還是拿這問題問了其他幾位設計師。

亞歷克斯・哈德曼提到，要衡量品牌識別設計對業務的影響，實在很複雜：「影響業務指數的原因太多了，例如廣告，不可能單獨列出我們作品的影響。因此，通常我們只會衡量一些個別的情形，例如品牌忠誠度或品牌的知名度產生多大的改變。」

安德魯・沙巴堤也同意很難衡量品牌設計可以增加多少價值：「有太多變數混合在一起，因為品牌就是內建在一個企業的成敗裡頭。通常是企業策略有

了改變，需要把這項訊息清楚傳達給市場知道，才會有品牌識別的工作出現。想要評估品牌設計在這種情況下有多少價值，幾乎是不可能的事。」

使用權

Q：當你和客戶選定一個已完成的識別圖案，你會用版權來保護它，讓他們必須向你購買其他的相關設計嗎？

A：不會。只要收到全額付款，客戶就能取得設計的所有權。我會保留的唯一權利，就是可以用我自己的作品自我行銷（也就是可以用在我的作品集裡）。一般說來，我做的專案都是包括一整套的視覺識別，從名片、信紙箋頭、車身廣告到看板設計等，不會只有商標而已。

如果客戶向你要求「隔絕的商標」（Logo in isolation，亦即未應用於各種行銷推廣品），你應該建議他，為了從合作關係和設計中取得最大價值，他應該接受你所提供有關如何善用公司文宣品、信紙、廣告等的專業指導。

委請新設計師或設計工作室來設計信紙，可能會增加客戶的成本，因為新設計師將需要做些研究才能了解該公司，但這些你已經做過了。

然而，如果在專案開始，客戶不想將信紙設計委託給你做，但是，如果你在設計過程中進行每個步驟，和你現在一樣專業，那他相當有可能改變心意，還是會將案子委託給你。

溝通破裂

Q：如果設計大綱無法真正實現客戶的願望，設計師詮釋起來是不是難免有風險？

A：所有專案都有風險，但如果設計大綱不夠周全，詮釋起來通常只會出錯。到最後，最有趣的詮釋通常風險也越大（風險越大，結果越好）。風險

有很大一部分最後都要歸結到客戶端，要看他們有多開放，可以把邊界推到多遠，多傑出。

Q：如果和客戶的關係開始出現裂痕，你建議該怎麼處理？

A：先檢討自己。你未必有錯，但在責怪其他人之前，先想想有哪些地方可以做得更好。如果你不能和客戶面對面談，那就打電話。設身處地為客戶想。問問要怎麼做才能繼續往前走。

簽訂合約

Q：請問對於說服客戶跟你配合，你有什麼訣竅嗎？我收到許多詢價，但很少有客戶進一步委請我設計。

A：需要不斷提醒客戶，設計過程是投資，不只是成本而已。告訴他們，建立品牌識別和品牌聯想（Brand association），是公司最大、也是最有價值的資產。

此外，拿到客戶合約時，你的網站應該成為提供幫助的寶貴來源。你必須用專業方式來提案。

訣竅是在網站上秀出客戶的讚賞口碑。你想要人們知道別人對你所提供服務的看法，在每個專案結束時，務必問問他們的想法。但在詢問時，請不要特別用「口碑」這兩個字，因為這好像試圖將正面的看法硬塞進客戶嘴裡。你應該詢問他們認為你配合得如何，例如對於整個過程的好壞看法，這樣一來，你不但可以有一些正面的看法可以放在網站上，還可以學到如何改善自己的作法。

我還會進一步跟客戶要張小照片，放在客戶的口碑旁，這樣可以讓你顯示出的文字更具可信度。

國外客戶

Q：我發現一些公司不願意委請我擔任他們的設計師，因為我住在另一個國家。請問距離真的會影響設計過程嗎？

A：我的客戶大多數都是在國外，主要是因為我的網站在全世界搜尋引擎排名很前面，但也因為客戶口耳相傳。舉例來說，我和加拿大一位客戶配合，他可能會將他的客戶介紹給我，成為我的另一個國外客戶。客戶在不同國家並不會影響到我的任何設計案，因為我透過電話、視訊會議、e-mail、即時通訊等等來溝通，可以讓客戶和你的關係進行得很順暢。

多少個設計提案才夠？

Q：請問向客戶提出多少個設計概念才算適當？

A：有時一個就夠了，但通常我需要提給客戶兩、三個選擇。想想看，如果你有另一位設計師設計你的品牌識別，你會接受他提給你的設計，或者多一個選擇你會更高興？

讓客戶盡量參與，你的提案就比較能順利通過。

然而，需注意提出太多設計概念時，二選一比十選一（即便全部十個都很棒）來得更容易。

我發現有許多設計師利用線上客戶問卷，其中一個問題是：「你需要幾個設計概念？」接著會提供一個、兩個、三個或四個選擇，老實說，這種作法不佳。你的客戶怎麼知道在看到喜歡的那個之前，需要幾個設計提案？身為設計師，你自己恐怕也無法回答這個問題，直到開始設計時才知道。

如果客戶詢問他們可以收到幾個設計提案，你可以說「大概在一到四個之間」，而不是要他們選擇四個，收更多費用，然後強迫自己提出較差的作品。請記得，這可不是什麼盛大表演，你要透過一個嚴格的流程來找到最有希望的提案，只有在專案進行期間，你才能決定可能提出幾個作品，而不是在之前。

為東京客戶貝提耶（Berthier）畫的一些草圖
（右頁）

b b berthier berthier

FRESH, MINIMAL,
MODERN, SPACIOUS berthier
 berthier

be berthier

BERTHIER
BERTHIER

berthier

tert oonuar

be berthier = FRESH, LIVABLE, ORGANIC,
 MODERN, NATURAL, FLEXIBLE

berthier

berthier Berthier berthier
 'i' IS ONLY CHARACTER
 REQUIRING SPACE FOR
 LEGIBILITY

berthier

berthier => INTERIOR SPACE
 • MORE SPACIOUS?
berthier • LESS RIGID / MORE FLEXIBLE?

為親朋好友設計

Q：對於為親朋好友設計，請問你有什麼看法？給他們的報價又是如何呢？我總是對這件事感到很掙扎，因為我知道他們希望得到優惠價格，而我不希望當壞人拒絕他們。他們通常不知道完成設計工作所需要的時間，他們心裡就是認為不會很貴才對。

A：老實說，我不太願意幫親朋好友設計，因為金錢上的往來很傷感情，可能會危及你們之間的關係。

不過，當然要開口說「不」也是件難事。

對待你的親朋好友，應該和對待一般客戶一樣，並且不要忽略了你平常會遵守的條件。你可能會覺得被迫要提供折扣，但問問你自己，低價是否可能避免傷及你們的關係。如果你真的提供折扣，務必要顯示在發票上，讓你的親朋好友知道他們真的拿到很好的價格。

客戶可以修改幾次

Q：請問你可以讓客戶修改幾次？

A：當我開始創業時，我會在專案開始時告訴客戶，他們會收到幾個設計概念及可以修改幾次，多加則需額外收費。由於我現在有更多經驗了，我可以看到那個方法有些缺點。

如果你告訴客戶你會提供兩個概念，選擇一個後只能修改兩次，但之後你覺得結果不佳，該怎麼辦呢？你會繼續進行並提供不佳的設計，因為你的客戶並沒有付你更多的費用嗎？絕對不行。在開始就說好數量，你能做的就是限制結果。我們無法針對每種需求提出優異的設計，就好像奧運賽跑選手不會每次都跑出第一名的好成績一樣。你只能在專案期間決定需要設計的數量。

訂出工作時間表

Q：客戶經常問我設計一個品牌識別需要多久時間，但我總是無法給予確切

的答案。**請問你怎麼告訴客戶呢？**

A：我也認為這個問題很難回答，因為每個案子都不太一樣，變數很多，例如客戶想要參與的程度和你們雙方滿意結果前可以修改幾次。你也可能只花幾個小時便畫出優異的作品，有時卻得花上好幾個星期做各種嘗試。

最初討論階段，我會告訴客戶，平均的時間大約是三星期到三個月。但我也做過更快或更久的專案。要等你做出詳細的設計大綱之後，你才能給客戶更具體的時間。

你可以簡單地告訴客戶一個時間範圍，然後告訴他說，當你們決定設計提案後，你就可以有更具體的答案了。

知己知彼

Q：請問你會對客戶的競爭者做多少研究？

A：相當多。我在本書先前提到過，如果客戶想要贏（也就是在市場上取得優勢），則必有輸家。

將研究量化成實際的數字或時間是不太可能的，因為（希望你不會覺得我說個不停很煩）每個案子都不一樣，每個客戶在特定市場利基內的競爭情況也不太相同。

最差的接案經驗

Q：請問你最差勁的接案經驗，你又從中學到哪些？

A：我通常不會將任何經驗歸類為「最差勁」，因為即便事情最後的結果不如我預料，我知道在下個案子哪些事「不要」做。所以，我回顧了幾個專案，想了解我是否有改善自己和客戶之間的溝通。有幾次，我收到客戶50%的頭款，我們討論了幾個想法，之後客戶就沒有下文了，案子就這樣不了了之。

到今天，我仍有幾個專案沒有進行到最後結案階段，不過球在客戶那邊，如果他們想繼續進行，隨時可以跟我連絡。從最後一次連絡到現在，已經有三年的時間，這些專案大多數作業都已經完成，但客戶可能已經失去興趣、沒有意願或有其他更重要的事要做。

因此，頭款一定要先收，否則客戶如果從人間蒸發，到時就沒得討了。

作品所有權屬於誰？

Q：我在一家設計公司花了五年時間進行品牌識別專案，現在決定自行創業。以前的老闆不准我將作品放在我的作品集裡，請問他有權阻止我這麼做嗎？

A：大多數聘僱合約會規定你在聘僱期間設計的任何作品都屬於雇主，所以你應該檢查一下合約裡是否真的有這項規定。

當設計公司將案子委外給自由接案的設計師時，他們通常會要求同意保密，你就無法在未來利用你的設計作品來自我宣傳。這就是為什麼我從開始就告訴設計公司，如果雙方要合作，我有權在我的作品集內使用所有設計作品。當你設計出很棒的作品，卻不能與你的同儕分享，那才令人沮喪。

調配你的工作量

Q：做為一人工作室，請問你怎麼決定一次可以承接多少個專案？

A：在設計過程中，難免會等待客戶回覆，所以一次可以承接一個以上案子。這樣一來，你的工作計劃表就不會有很大的空檔，也不會一次等上好幾天的時間才繼續進行。

不過你必須小心，不要大量接案。我從來不一次接三個或四個以上案子。這個數量可能會依每個案子的工作範圍，以及你是否單獨作業或任職於工作室或設計公司而不同。

別以為你一定要對每個客戶來者不拒；和公司或機構選擇設計師一樣，你也應該選擇客戶。

如果你的問題在這裡找不到答覆，請造訪我的網站davidairey.com，進入無所不包的常見問題與解答單元，也可以和我直接連絡，我是個很親切友善的人。

Chapter 11

31個實用的商標設計訣竅——

做出好設計一步到位

到目前為止，我們已經討論了相當多東西。如果真的要將整個設計過程及所有相關錯綜複雜的事物全部寫出來，可能至少會寫出十本相同厚度的書；不過我想現在你應該已經相當了解設計品牌識別需要具備哪些東西，所以我們可以省去那些工夫。

本書最後一章是設計過程的彙整，整理出25個設計撇步；其中有些在前幾章中已經詳細討論過，有些則是首次提到。

此外，本章不時也會提供一些設計作品做為參考，希望對你有幫助。

1. 客戶訪談

在任何設計案最初，你需要問客戶許多問題，例如你需要廣泛了解客戶的需求、他的競爭對手是誰、過去針對識別做了哪些事情等等。你最不想看到的，可能是在專案接近尾聲時，發現先前某個不知名的客戶競爭對手使用類似的商標，或作品風格與客戶目標完全無關。

2. 清楚明瞭是關鍵

一般大眾通常只會花個一兩秒瞥一眼你設計的商標，然後就會往前走了。所以，清楚明瞭是關鍵，特別是對還不有名的品牌。例如，客戶的手寫字也許很漂亮，但如果大多數人無法立刻讀懂，那麼就別用它來設計字標。

3. 為意想不到的事情預做準備

如果你不確定一個專案需要花多久時間完成，請盡量估算多些時間。舉例來說，如果你認為需要花一星期時間來處理客戶的看法並提供重新修過的作

湯匙蛋

當日快遞

周到工作室設計

「快又謹慎。」

品，就說需要兩個星期，然後提早交件，給客戶來個驚喜。設計案和建築工程很像，你把許多小元件組合在一起，形成一個更大的整體，不過在這期間你可能隨時會碰到挫折。

4. 商標上不必非得秀出公司提供的產品

老虎伍茲的商標不是一家高爾夫俱樂部，維京航空（Virgin Atlantic）的商標不是一架飛機，奧斯頓馬丁的商標不是一輛汽車。

牙醫的商標不一定要秀出牙齒，管線的商標不一定要秀出廁所，家具店的商標也未必非秀出家具不可。

商標必須具備相關性，但你可以用更好的設計手法，將客戶提供的產品或服務之外的東西呈現出來。

5. 不是每個商標都得用標誌呈現

有時客戶只需要一個專業商標來辨識其業務，使用符號可能變得多餘、沒有必要。

你也許可詢問客戶，是否偏愛某種商標。如果公司未來考慮要擴張到其他市場，選擇具有獨特性的字標可能比較好，因為識別符號往往會造成限制，特別是當那個符號是根據客戶當時販售的產品所設計。

curiouspictures

6. 讓人牢記一個重點

所有知名的商標，都有一個單一特色使它們更為突出。蘋果電腦的商標是被咬一口（譯注：在英文中，「咬一口」bite和「位元」（byte）同音）的蘋果圖案，賓士的商標則是三角星符，紅十字的商標則是紅色十字。

不是兩個、三個或四個。

只要一個重點就夠了！

7. 手繪草圖妙處多

你不需要是個藝術家，也能在設計過程中了解素描的好處。相較於滑鼠和螢幕，使用鉛筆和白紙，可以讓你更無拘無束地發揮想像力。請隨時隨地帶著紙筆，因為你不知道什麼時候會冒出個點子。

8. 別盲目跟隨流行趨勢

流行趨勢來來去去，當你想更換一件牛仔褲或買一件新衣服，跟著流行走可能很適合你。但對於客戶的品牌識別，長久使用才是關鍵。

所以，別跟大家一樣。

你要突顯自己。

NOTTINGHAM JAZZ™

9. 用老梗並沒錯

前提是你要找到全新的用法。

10. 用黑白色作業

一個設計不佳的標誌，不論加入多少想像成分或色彩，都無法補救。

把色彩保留到過程結束時才使用，你和客戶比較不會受到顏色偏好（例如綠色）的影響，比較可以聚焦於設計概念。

11. 保持相關性

如果你是為律師事務所設計商標，請放棄有趣的作法。如果你的客戶是製作兒童電視節目，就不要太嚴肅。如果你為某家米其林星級餐廳設計，你可能會偏愛柔和色彩勝過鮮豔色彩。我想我不用再說下去，你應該已經明白我要說的意思。

12. 瞭解印刷成本

提早詢問客戶是否有特定的印刷預算，因為對方可能負擔不起打凸、刀模、報表裝釘或特殊紙張等建議，這會對專案的範圍造成一些限制。每家印刷廠的價格都不一樣。你可能會發現有些印刷廠的全彩印刷和單色印刷價錢一樣，或是同樣的紙張，某家印刷廠的收費卻比別家貴。你有義務在專案初期把商業印刷的需求和限制告知客戶。

13. 維護品牌資產

許多視覺識別都會附帶風格指南，而打造這些指南往往就是你的責任。這些指南可以確保客戶公司裡的任何人使用這項設計時，都能讓一切看起來像是該有的模樣，以維護品牌資產。一致為信任之本。有信任才能贏得客戶。

14. 找出與圖案風格相襯的字型

整個設計作品呈現一致性，舉例來說，如果你要設計輕鬆的標誌，可以試試搭配輕鬆、不嚴肅的字體。

15. 幫品牌加標語

標語來來去去的速度比商標快多了，不過有沒有這類關於客戶的簡單描述，對你的設計呈現也許滿重要的。

16. 提供單色版本

你為客戶設計的商標，可能會秀出多種不同顏色，但你必須提供只使用一種顏色的版本。這麼一來，你便能改善識別的整體多變性；而且如果客戶選擇單色印刷，他就不用回頭再來找你修改。

17. 注意對比

不管設計大綱要求的風格是溫和柔軟或直截了當，作品的對比強度都會讓結果產生很大的差異。你也許只做了一點點調整，但這些調整卻能證明你就是專家。

奧迪汽車

後設計公司設計
（右頁）

安
（譯注：設計師妻的名
字，為「雙向圖」）

視墨設計公司設計
2007

18. 試試各種尺寸大小

將你設計的標誌列印出來，找出它們在紙上而非螢幕上看起來最適合的大小。但不要只印一個商標，請用各種大小尺寸複製你的設計。如果符號圖案印成小尺寸時細節會看不清楚，請為不同尺寸的符號設計不同的版本，讓小尺寸圖案的線條和粗細比大尺寸的少一點、細一些。

19. 反過來看看

提供客戶背景較暗的商標，也就是白色版本，這個作法可以增加彈性，客戶會很感激。

20. 顛倒過來看看

設計在正常時看起來不錯，不表示上下顛倒看起來一樣好。例如，如果你的商標出現在書籍或咖啡桌上，你絕不希望看到它上下顛倒的人瞧見的是一個陽具符號，那會多令人尷尬啊！所以在完成前，應該從各種角度來檢視你的設計。

21. 別忽略底色

紙材或卡片上如有商標，最後呈現出來時，可能會有很大的差異，商標的色彩和鮮明度可以有明顯的改變，所以務必與印刷廠（或建議客戶）討論各種變化的可能性。

22. 弄清楚商標的註冊程序

為商標註冊可替客戶避免相關的法律問題。不過真正的註冊過程要花很多時間而且手術繁雜，因此，最好將這工作交給商標法律師。雖然如此，你還是要盡可能搞清楚相關程序，以便回答客戶可能提出的一些基本問題。

23. 別害怕犯錯

凡人都會犯錯，但我們可以從中學到教訓，避免重蹈覆轍！

24. 保持彈性

客戶可能會需要商標可以延伸或成長，以便配合擴大性的行銷策略。問問自己，如果有次品牌的話，你會怎麼做設計。

25. 商標是個微小但重要的元素

商標不是品牌；它只是公司品牌識別的一部分。整體而言，品牌代表了很多東西，包括公司的使命、歷史，以及人們對公司的看法等。假以時日，一個有效的商標將能發揮重要的角色，但它永遠無法拯救不良的產品或服務。

26. 切記：這是雙向過程

專案不會每次都完全依照你預想的方式進行，客戶可能會要求你最初不同意的一些事項。如果是這樣，可以配合他的需求；但如果你仍然無法同意，可以告訴他你的較佳方案是什麼，並說明原因。如果你對客戶的意見保持心胸開放，他們也會對你的想法保持開放的態度。

27. 區隔差異是關鍵

如果競爭對手用的是藍色和綠色，那麼選用紅色或橘色顯然有助於為客戶創造區隔差異。就像馬蒂・紐邁爾（Marty Neumeier）說的：「當大家都左彎，你就右拐。」

28. 跟著文化習慣走

姿勢和顏色在世界的不同地區可能代表不同的意思。以國際行銷為主的客戶，必須特別留意顧客的不同文化差異，而這當然也是替客戶做設計的你必須留意的事。例如，有些文化是從左讀到右，有些文化則是從右讀到左，如果你的設計是想展現某種方向性，那麼那個符號究竟是代表前進或後退，就得看那個設計是擺在哪個地方而定。

29. 輔助辨識

保持設計的簡單性，可以讓人們下次看見時，更容易記得。以三菱汽車、三星電子、聯邦快遞（FedEx）、英國廣播公司（BBC）等大型公司為例，他們的商標外形都相當簡單，因此更容易辨認。保持簡單性，在大小上可以更有彈性。理想上，你的商標在最小約一吋左右也不會損失細節。

終極無賴唱片

高潮設計公司設計

凱文・康斯塔德攝影

30. 提供情境

凱羅斯鞋店

大衛・艾瑞設計
（下頁圖）

把你的商標套用到五花八門的品牌接觸點上，可以讓客戶對你的構想更買帳。我替英國鞋店凱羅斯（Kairos）設計的專案，就是這類範例之一。我用潛在顧客會看到的角度，把我的構想呈現出來。

31. 讓人微笑

耍點小聰明是好事，別擔心。

商標之外——

把品牌識別的效果發揮到最大

「商標的功能就是用最簡單的方式指點、指稱出某個品牌。」

這是保羅・蘭德說的，刊登在1991年美國設計師協會出版的一篇文章裡，標題是：〈商標、旗幟和盾形紋章〉（Logos, Flags, and Escutcheons）。我同意他的說法。不過，這本書讀到這裡，你一定已經知道，力量最強大的視覺識別牽涉很廣，可不只限於商標本身。

安德魯・沙巴堤說過，不要把一切都歸咎於商標：「商標的意義只有擺在情境當中才能顯現出來，看到商標的目的，是為了要替情境加值。單靠商標本身，並無法為公司增添足夠的價值。商標最好是跟一整套的品牌標誌一起發揮作用，共同創造出獨一無二的品牌經驗。」

無論你選擇用什麼名字來稱呼我們熱愛創造的這些標記，它們能為新客戶帶來的價值，就像沙巴堤所說的。

「查馬耶夫&蓋斯馬&哈維夫」設計公司的三位合夥人，在他們著作《識別》（Identity）一書中也認為，無論新打造的商標能替公司增加多大的價值，「也都要等到那個標記正式採用之後，大眾才會擁抱它，然後經過時間的洗禮，逐漸把他們對於該標記所代表的公司或機構的情感，與那個標記畫上等號。商標就像好喝的紅酒，需要時間醞釀成熟。」

夢想美味

在最後一章，我們要用一些範例來說明，當各式各樣的接觸點共同發揮作用時，品牌識別的效果就可發揮到最強大。第一個範例是由90分之160公司設計的。

位於佛羅里達州蓋恩斯維爾（Gainesville）的「壽司捲與飯糰」（Rolls n'Bowls），是一家可以自選配料製作壽司的日式餐廳（類似墨西哥捲餅連

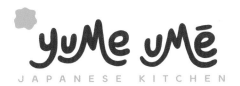

夢想美味日本廚房

90分之160公司設計

首席創意長：達瑞・奇利
執行創意總監：
吉姆・瓦爾斯
創意總監：史蒂芬・潘寧
設計師：凱利・多塞
寫手：基爾・阿朗哥

鎖店「小辣椒」〔Chipotle〕，只是把墨西哥捲餅換成壽司）。這家餐廳需要新的識別來凸顯它的優勢，把它從地方霸主一舉拱成全國性的加盟連鎖店。設計公司發展出來的概念，把「顧客可以自行打造出最獨特的壽司捲、沙拉和飯糰」當做主打重點，「夢想美味」公司（Yume Ume）就此誕生。

「夢想美味」這個日文是要強調飲食經驗裡的創意角色，把餐廳打造成「可以把想像力吃下肚」的地方。

90分之160設計公司用有機隨興的插圖風格來傳達強調想像力的感覺，除了「夢想美味」這個新名稱外，他們還打造了商標、網站、菜單和多采多姿的廣告內容。

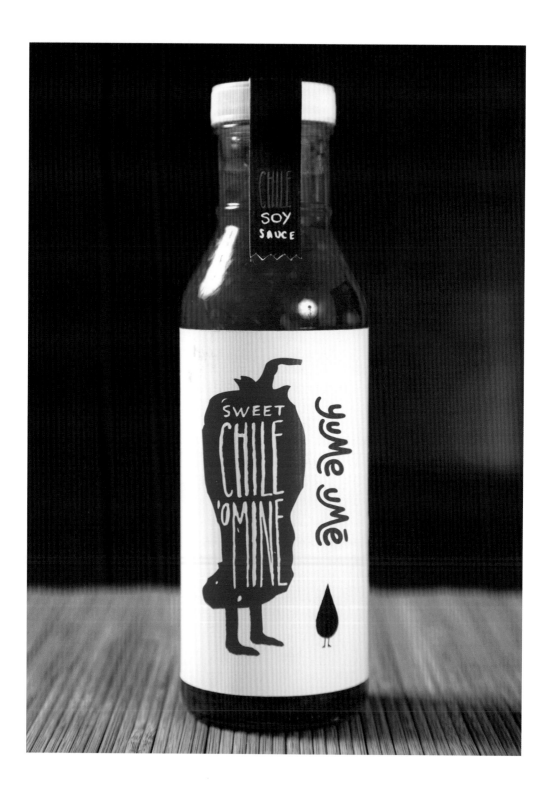

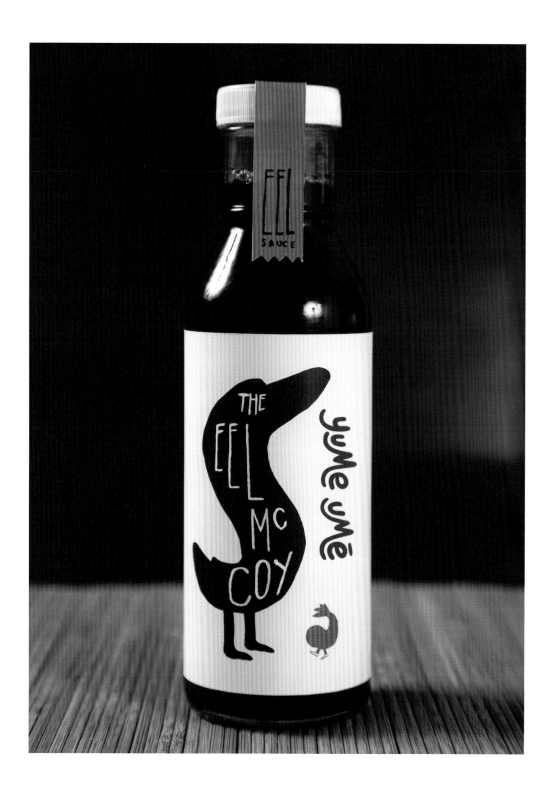

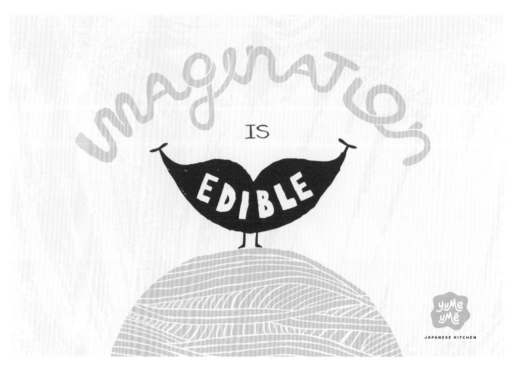

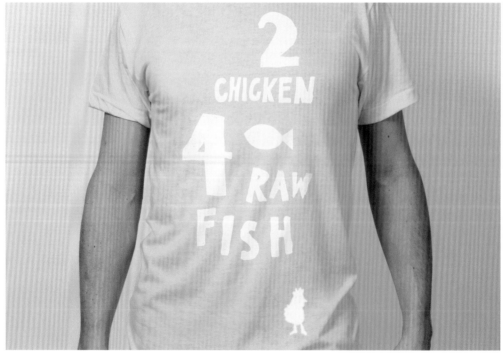

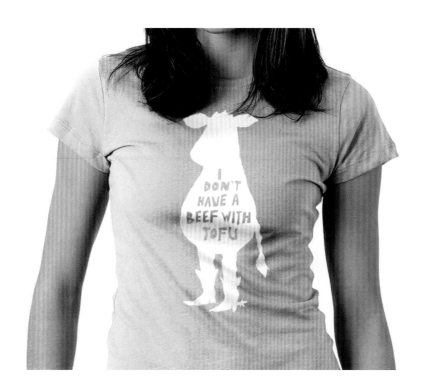

JAPANESE KITCHEN

JAPANESE KITCHEN

JAPANESE KITCHEN

JAPANESE KITCHEN

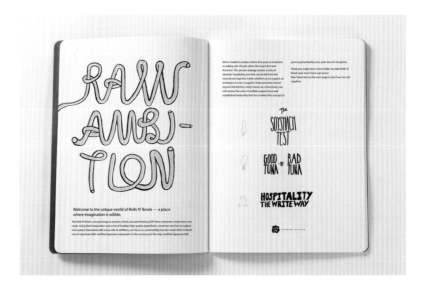

在品牌識別的專案裡，如果能夠設定一個值得追求的目標，那麼就算在商標圖案裡不放任何和銷售內容有關的東西，也能讓大家認出客戶的品牌身分。90分之160設計公司用獨特的插圖風搭配鮮豔的色彩和搞笑的設計類型，成功達到這項目標。

毛豆（edamame）是還沒成熟的黃豆，蒸熟後食用。90分之160設計公司用識別標誌裡的「可以把想像力吃下肚」（edible）和「毛豆」

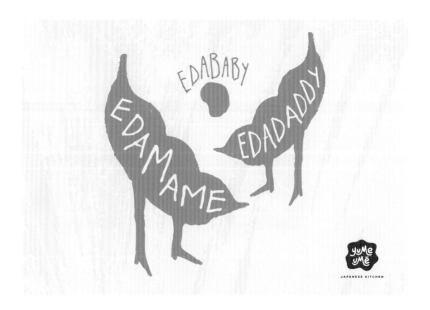

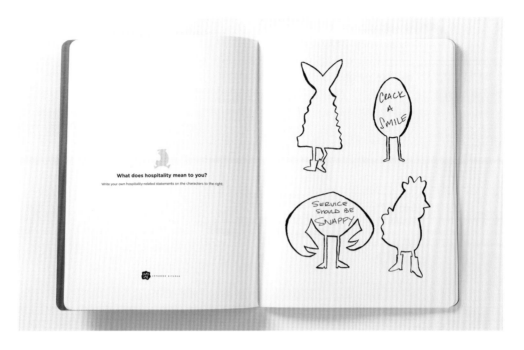

（edamame）這兩個字，開了一個諧音的玩笑，變成「可以把媽咪吃下肚」（edamame）、「可以把爸比吃下肚」（edadaddy）和「可以把貝比吃下肚」（edababy）。

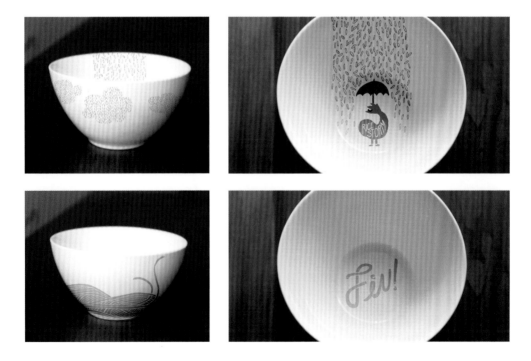

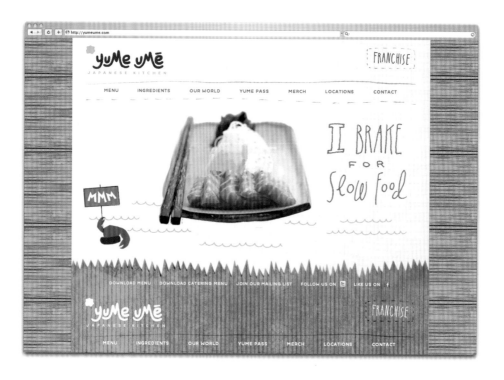

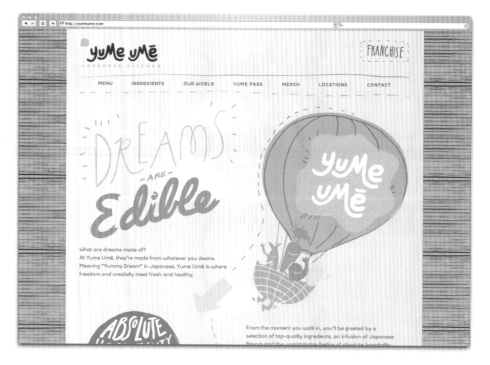

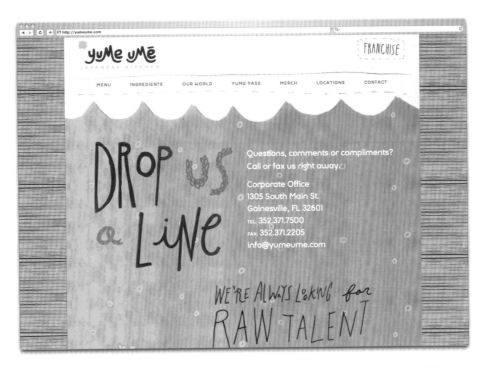

想像一下，如果把商標從網站的角落裡拿掉，情況會變成怎樣呢？每個網頁還是保有風格一致的外觀，一系列的設計元素加總起來，變成更精采的整體。

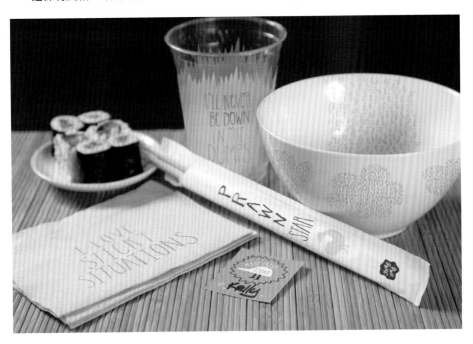

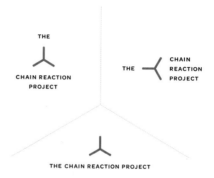

因果反應

另一個成功的識別範例，是由新加坡的「喝采設計公司」（Bravo Company）打造出來的。合作的對象是非營利組織「連鎖反應計畫」（The Chain Reaction Project, TCRP），該組織成立的宗旨是要協助世界上開發程度最低的一些國家，改變當地人民的生活。「連鎖反應計畫」的任務，是要建立一個因果反應的連結，然後鼓勵其他人扮演改變的催化劑，讓連鎖反應不斷進行下去。

該組織的名片利用聰明的撕線設計，在你遞出名片時，創造出自己的連鎖反應。也別低估印刷設計的觸覺性，紙張或卡片的觸感會讓收到名片的人產生很不一樣的印象。

ALEX @TCRP.COM
+65 9632 7856

WWW. TCRP. COM

WWW. TCRP. COM

WWW. TCRP. COM

WWW. TCRP. COM

THE
CHAIN REACTION
PROJECT

THE
CHAIN REACTION
PROJECT

THE
N REACTION
OJECT

THE
CHAIN REACTION
PROJECT

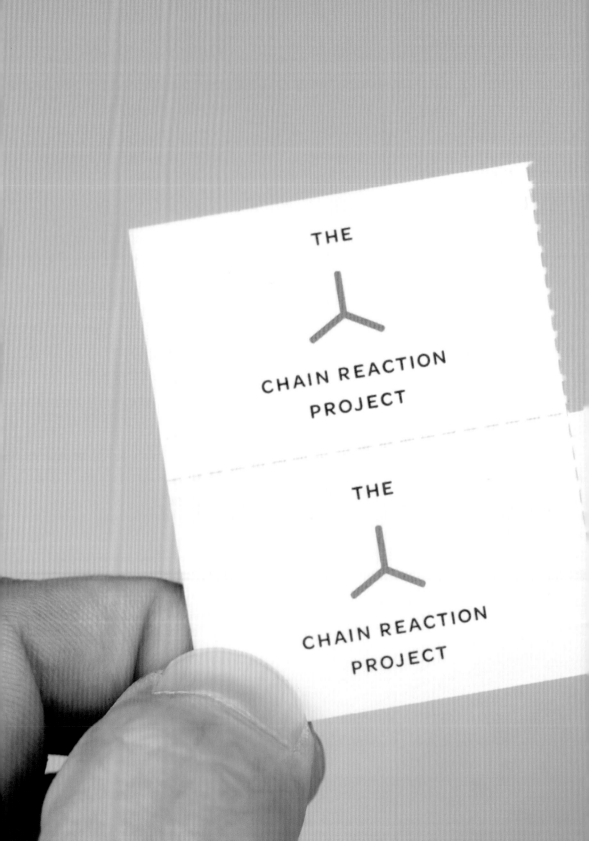

THE

CHAIN REACTION
PROJECT

THE

CHAIN REACTION
PROJECT

筆記本的空白頁也印上連鎖反應的識別圖案，一方面當成底紋，同時強化識別圖案背後的概念。

喝采設計公司提供給客戶的圖標設計，也凸顯出這個識別標誌的多元彈性。

charity

hiking

environment

animal rights

nature

disaster relief

the arts

infrastructure

disability

human rights

medical access

mountaineering

cycling

war-related aid

sustainable
energy

scientific
research

education

logistics

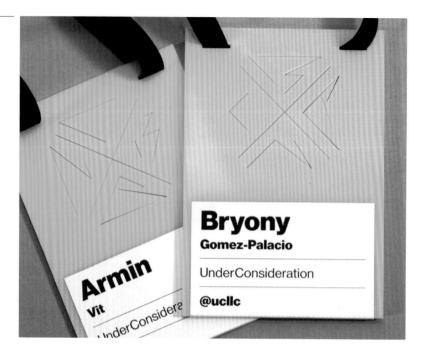

一切都在細節裡

事實證明,當你把商標設計成一整組元素裡的其中一員時,會比把它設計成印在馬克杯、T恤或手提袋上的單一圖案,多上好幾倍的價值。五芒星的合夥人麥可・貝汝就曾這樣感性背書:「說到這個領域裡的最棒作品,可以用大多數設計師都會同意的這句話做總結:顯然,重點不是商標本身,而是怎麼運用商標。」

接下來的這個識別範例,是由「思考中設計公司」(UnderConsideration)的亞爾敏・維特(Armin Vit)和布里歐妮・侯麥帕拉西歐(Bryony Gomez-Palacio)操刀。這對雙人組每十二個月就為一年一度的「品牌新會議」(Brand New Conference, BNC)打造一個新的識別標誌。雙人組特別關注整體識別呈現的細節部分,因為它們的效益遠超過商標本身可以達到的程度。

這場會議的資料和文件,都以量身打造又充滿變化的「BNC13」這個字標為核心,加上黑黃白的配色,這樣的設計,就連看遍各種大風大浪的與會者也忍不住驚訝連連。

這個字標是建立在非常嚴整的網格基礎上,每個網點前後左右的間距都是10畫素。

會議議程手冊的設計亮點，是雷射切割的書衣，上面秀出了網格的畫素小點。五百本手冊，每一本都有手工縫製的字標，出現在書衣的不同位置上。

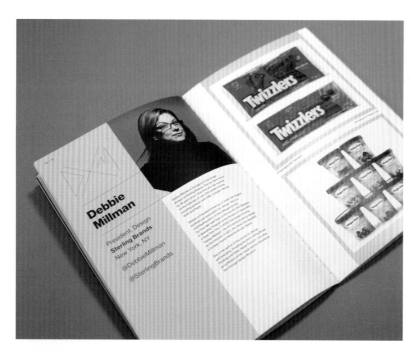

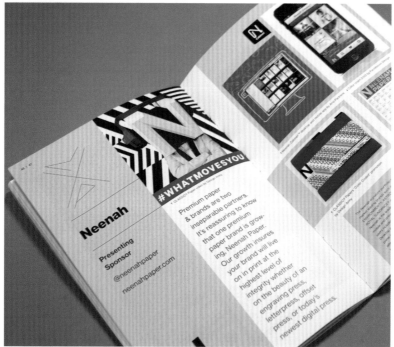

他們還替每位演講者和贊助者設計了量身打造的字標，秀出他們的首字母縮寫。

禮品袋是從優聯公司（Uline）買的量產品，然後把圖案絹印上去，並逐一
在手把部分沾上黃色顏料，增添一抹亮彩。

會場的講台罩上在店裡買的現成釘版,漆成黃色,並用登山繩「縫」出
BNC的字標。

維特和侯麥帕拉西歐兩人甚至還弄到量身訂做的M&M巧克力,在上面秀出
下一年會議舉行的地點。

你買不到幸福，但可以買到好茶

「茶之大全」（All About Tea）是一家專業的茶葉批發經銷商，總部位於英國的普茲茅斯（Portsmouth）。該公司從遙遠的海外搜尋各種茶葉，將世界最好的風味帶給全球的茶友們。提供的品項已經從經典茶款擴大到專家調製茶款。

「茶之大全」一方面想要握緊原本批發服務的角色，同時又希望能接觸到新的顧客群。集團老闆希望能保有批發商的感覺，但又能讓集團的地位稍稍提升，建立一批忠實的顧客群，讓他們感覺到自己是用批發價格買到第一流的品質。

「動品牌顧問公司」（Moving Brands）接下打造新識別的工作，這個新的識別必須能夠在「茶之大全」現有的批發市場通行無阻，還要讓該公司能打入零售通路。另外有一點也很重要，就是得傳達出公司創辦者對於博大精深的茶葉藝術的熱情。

這個品牌符號呈現出茶葉的調製和過濾這兩道程序。造型則會讓人聯想起以前用來代表品質認證的封泥或印章。在所有的印刷材質上，符號中的那些小點都是採用雷射切割，靈感來自於茶葉製造和分銷過程中會用到的工廠零件和器具。

設計師選用Orator這個等寬的字型，一方面可以和圖案標記裡的統一間距相呼應，二方面則會讓人聯想到和進出口有關的資訊圖表。這個字體讓該公司所提供的產品和服務背後的概念得到強化。

第二個字體是斜體的Garamond，用來展現創辦人的專家語氣。這個字體更流暢，更有對話感，可以平衡一下Orator字體的力量感，也能襯托出這個組織和相關人員的怪癖與熱情。

黑白配色有助於讓「茶之大全」與市場上的其他競爭者做出區隔，因為棕色和綠色是目前市場上的主流色調。

「動品牌」為客戶打造了一整套系統，包括品牌識別、品牌架構、設計指南、廣告語調、網站、包裝、文具設計、攝影風格、簡報與銷售範本，以及情境廣告片。

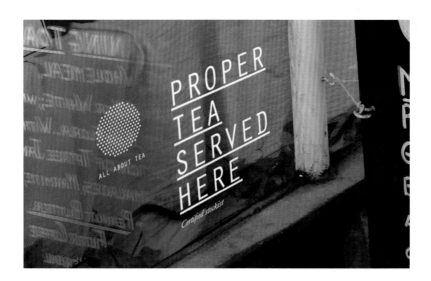

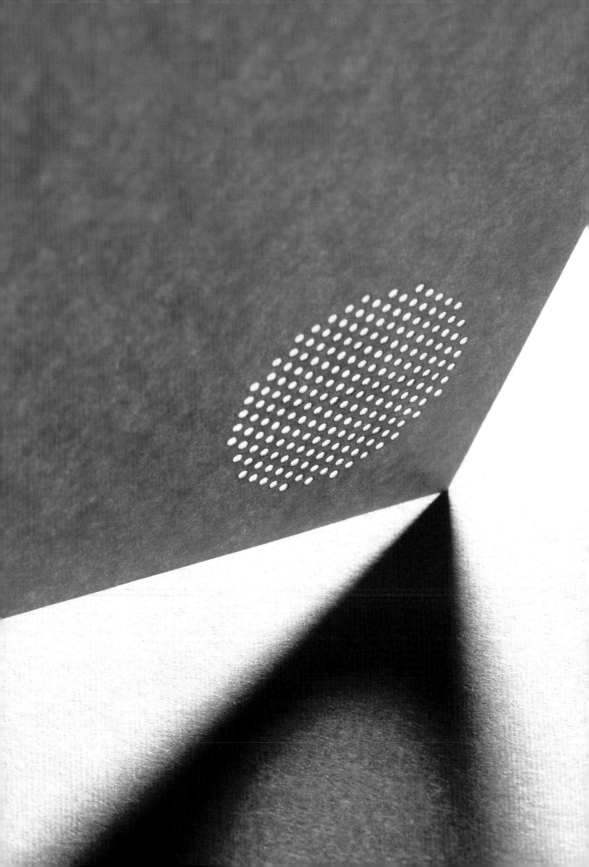

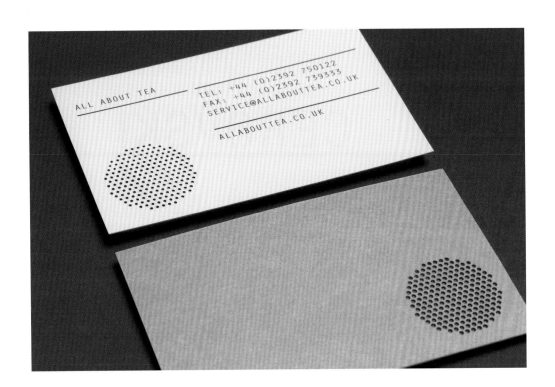

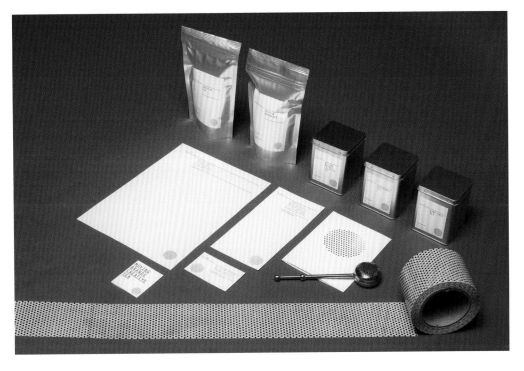

CEROVSKI

水面之下

強生班克斯設計公司的創辦人麥可·強生（Michael Johnson），曾用冰山的比喻來說明我們創造的並非商標本身，還包括更多看不見的東西。「露出水面之上的只是冰山一角，還有一大部分藏在水面之下。我常用這個比喻跟客戶解釋，沒錯，你插了一根旗幟在冰山上，好讓你能看到它，而商標或象徵圖案就像插在水面上的那根旗幟。但我非常清楚，水面下還有一大塊冰山，那裡充滿了各式各樣的品牌用途以及各種類型的品牌領域，那些也都需要設計。」

為本書畫下完美句點的最後一個範例，是邦群公司（Bunch）為克羅埃西亞謝羅夫斯基印製工作室（Cerovski）所做的設計。

謝羅夫斯基工作室特愛克服以下各種挑戰：「模糊一團的微縮版本、荒謬的材料，以及瘋狂的截止時間」，感謝邦群公司的設計師幫它打造出一套既貼切又獨特的識別，比單一的商標更令人難忘。

這個字標設計得非常精緻，但它能為品牌提供的貢獻其實是有限的。邦群了解這點，因此在設計這個字標時，故意把它設計成破碎狀，讓每個筆劃都是獨立的一部分，這樣在整體設計時就能更有彈性，讓它的用途不只限於單一的商標，而有近乎無限的可能性。

用最基本的方式設計一個單一標記來凝聚一家公司的形象，最終也能將該公司大多數的資產保留住。但若說我們的設計真的為公司的視覺形象增添了新的利多，那是因為水面下那些看不見的部分，具有無可否認的價值。

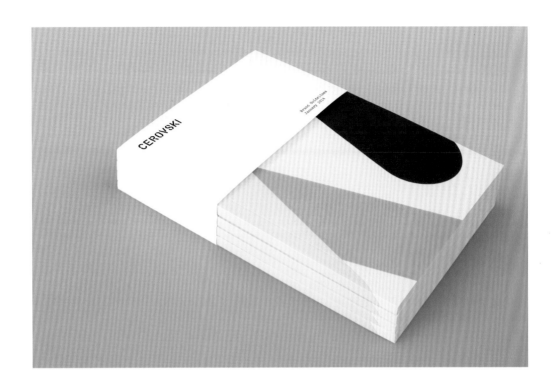

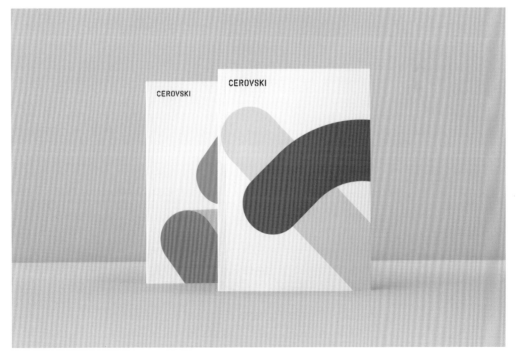

CROVSKI

CEROVSKI

Brand Guidelines
January 2014

ROVSKI

CEROVSKI

Brand Guidelines
January 2014

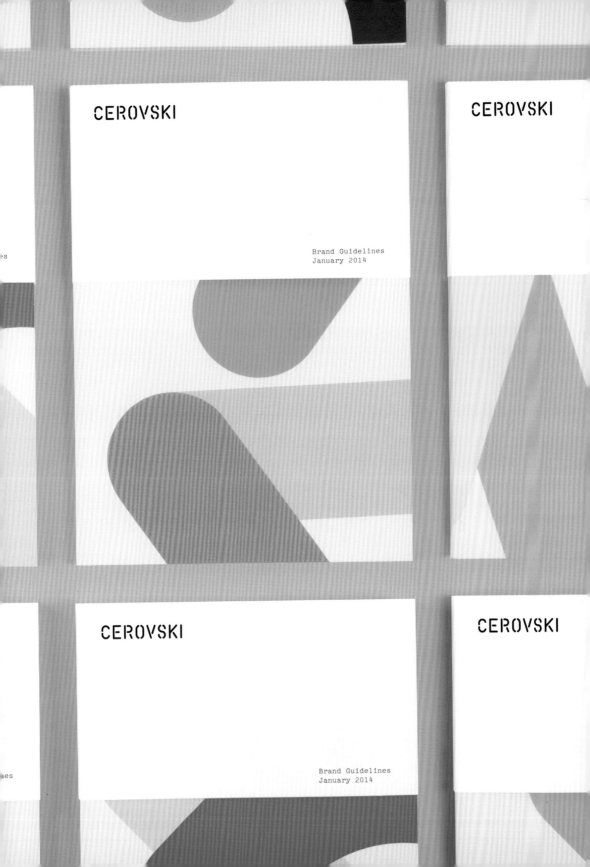

CEROVSKI **CEROVSKI** **CEROVSKI**

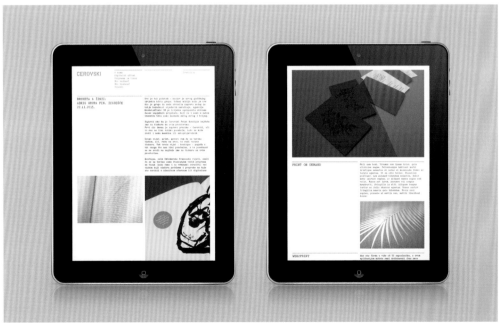

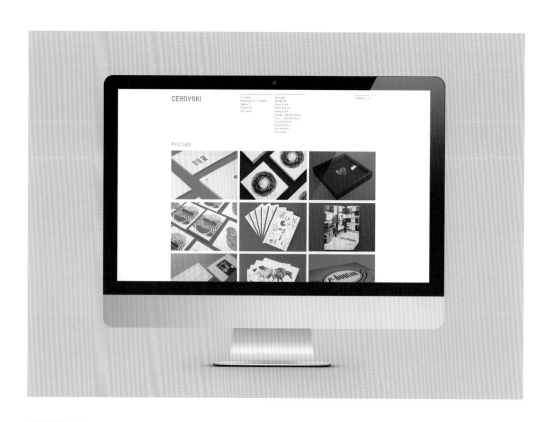

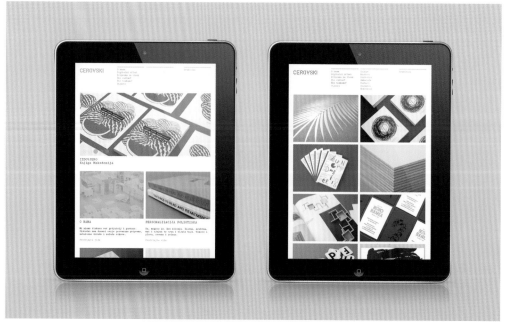

設計資源——推薦參考書籍

It's Not How Good You Are, It's How Good You Want to Be,
by Paul Arden (Phaidon, 2003)

Design Is a Job, by Mike Monteiro (A Book Apart, 2012)

Identify, by Chermayeff & Geismar & Haviv (HOW Books, 2011)

The Win Without Pitching Manifesto, by Blair Enns
(RockBench, 2010)

Steal Like an Artist, by Austin Kleon (Workman, 2012)

Thinking with Type, by Ellen Lupton (Princeton Architectural
Press, 2010)

Designing Brand Identity, by Alina Wheeler (Wiley, 2012)

100 Things Every Designer Needs to Know About People,
by Susan Weinschenk (New Riders, 2011)

Saul Bass: A Life in Film and Design, by Jennifer Bass and
Pat Kirkham (Laurence King, 2011)

Lateral Thinking, by Edward de Bono (Harper Colophon, 1973)

The Art of Client Service, by Robert Solomon (Kaplan, 2008)

Bob Gill So Far, by Bob Gill (Laurence King, 2011)

A Smile in the Mind, by Beryl McAlhone (Phaidon, 1998)

Paul Rand, by Steven Heller (Phaidon, 2000)

The Fortune Cookie Principle, by Bernadette Jiwa (The Story of
Telling Press, 2013)

Seventy-nine Short Essays on Design, by Michael Bierut
(Princeton Architectural Press, 2007)

The Geometry of Type, by Stephen Coles (Thames &
Hudson, 2013)

Aesop's Fables, by Aesop (Chronicle Books, 2000)

The Design Method, by Eric Karjaluoto (New Riders, 2013)

Work for Money, Design for Love, by David Airey
(NewRiders, 2013)

WORK FOR MONEY, DESIGN FOR LOVE

Answers to the Most Frequently Asked Questions About Starting and Running a Successful Design Business

By David Airey

特別感謝　Contributors

90分之160（160over90）	160over90.com
三億公司（300million）	300million.com
安德魯·沙巴堤（Andrew Sabatier）	andrewsabatier.com
biz-R設計工作室	biz-r.co.uk
邦群公司（Bunch）	bunchdesign.com
法堤設計公司（Fertig Design）	fertigdesign.com
傑瑞德·惠爾塔（Gerard Huerta）	gerardhuerta.com
id29創意設計公司	id29.com
伊凡·查馬耶夫（Ivan Chermayeff）	cgstudionyc.com
傑瑞庫柏合夥人公司（Jerry Kuyper）	jerrykuyper.com
強納森·塞利可夫（Jonathan Selikoff）	selikoffco.com
約書亞·喬斯特（Josiah Jost）	siahdesign.com
凱文·伯爾（Kevin Burr）	ocularink.com
朗濤設計顧問公司（Landor）	landor.com
林敦·立德（Lindon Leader）	leadercreative.com
莫堤設計公司（Logo Motive Designs）	logomotive.net
美琪·麥克納（Maggie Macnab）	macnabdesign.com
馬科姆葛瑞爾設計公司（Malcolm Grear Designers）	mgrear.com
麥可·寇斯米（Michael Kosmicki）	hellosubsist.com
麥可·羅德（Mike Rohde）	rohdesign.com
望月品牌溝通顧問公司（Moon Brand）	moonbrand.com
穆莫·愛迪羅（Muamer Adilovic）	muameradilovic.com
南茜·吳（Nancy Wu）	nancywudesign.com
尼多設計工作室（nido）	thisisnido.com
羅依·史密斯（Roy Smith）	roysmithdesign.com
魯德設計工作室（Rudd Studio）	ruddstudio.com
smashLAB設計公司	smashlab.com
某人公司（SomeOne）	someoneinlondon.com
史蒂芬·歐登（Stephen Lee Ogden）	stephenleeogden.com
1500設計工作室（studio1500）	studio1500sf.com
思考中設計公司（UnderConsideration）	underconsideration.com